© Damiani, 2008
© photographs/fotografie, Olivo Barbieri
© texts/testi, Stefano Boeri, Walter Guadagnini

DAMIANI

Damiani editore
via Zanardi, 376
40131 Bologna
t. +39 051 63 50 805
f. +39 051 63 47 188
info@damianieditore.it
www.damianieditore.com

Coordination/Coordinamento
Marco Mango e Francesco Ricci (mari-rima.com)

Translations/Traduzioni
Emily Ligniti

Printed in May 2008 by Grafiche Damiani, Bologna.
Finito di stampare nel mese di maggio 2008 presso Grafiche Damiani, Bologna.

ISBN 978-88-6208-052-1

ARJOWIGGINS SATIMAT GREEN

This book is printed on Satimat Green paper
60% recycled fibers 40% FSC certified fibers
Questo volume è stampato su carta Satimat Green
60% fibre riciclate 40% fibre certificate FSC

FLORIM

The author wishes to thank Florim ceramic
manufacturing company for their unwavering
support of the concept and execution of the project.
L'autore ringrazia le industrie ceramiche Florim per
l'importante contributo e il supporto alla creazione
di questo progetto.

THE WATERFALL PROJECT

olivo barbieri

DAMIANI

VICTORIA FALLS
Zambia/Zimbawue

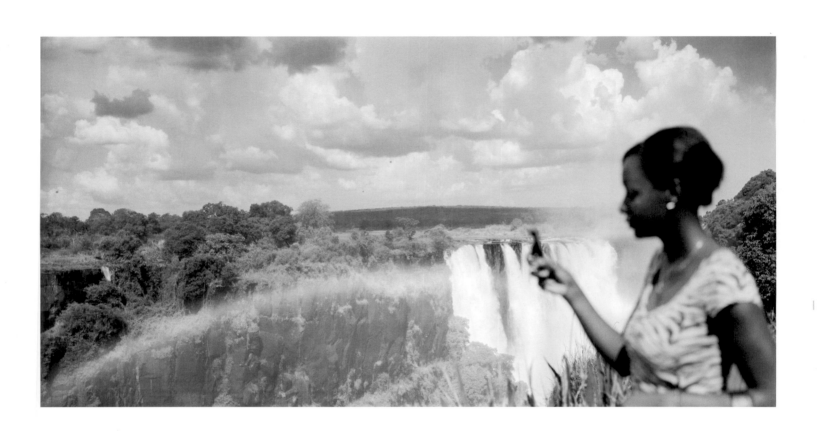

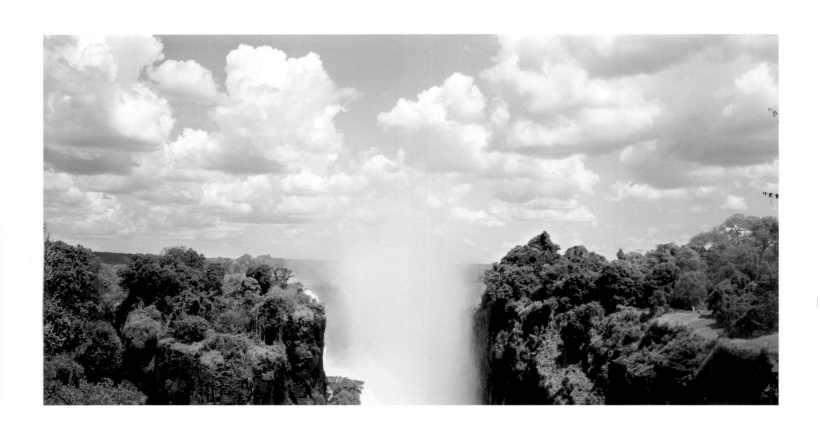

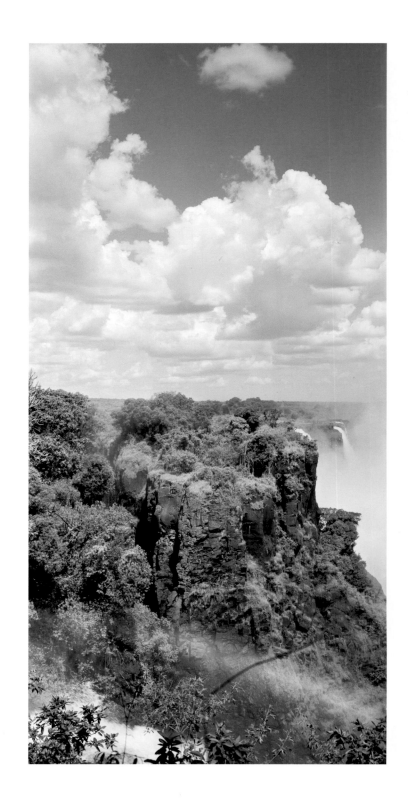

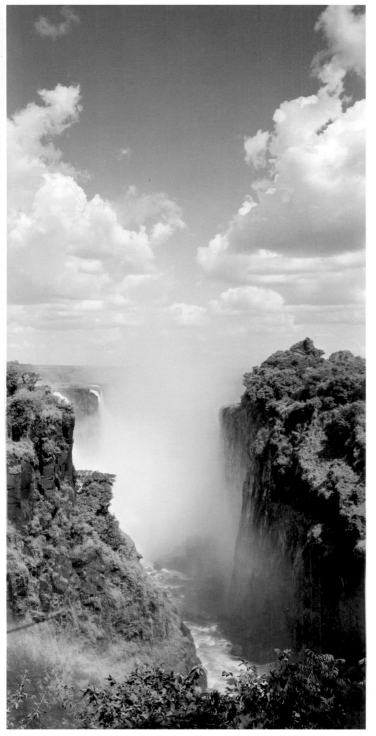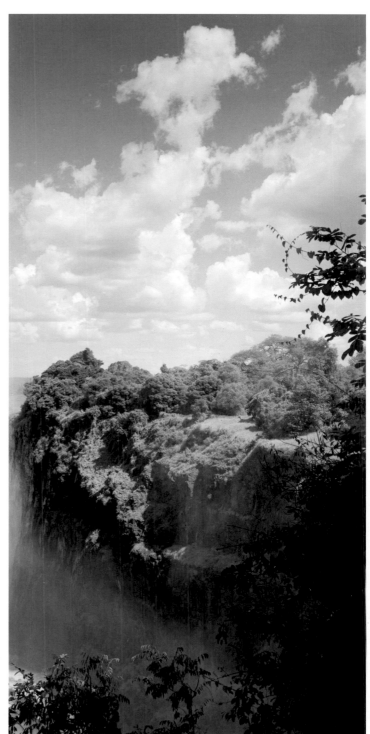

IGUAZU
Argentina/Brasil

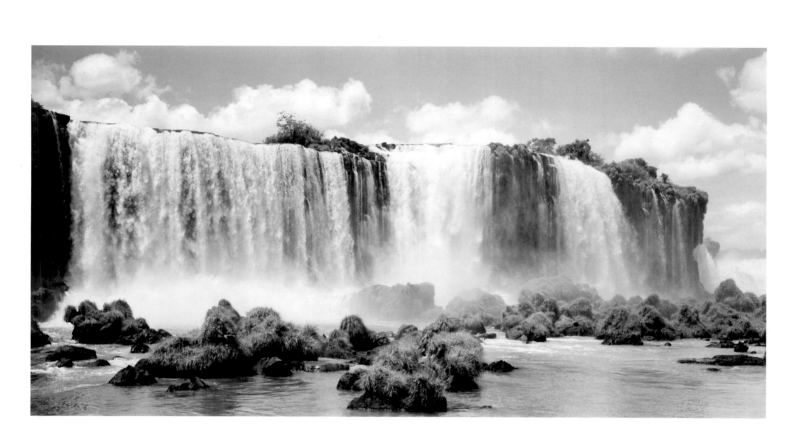

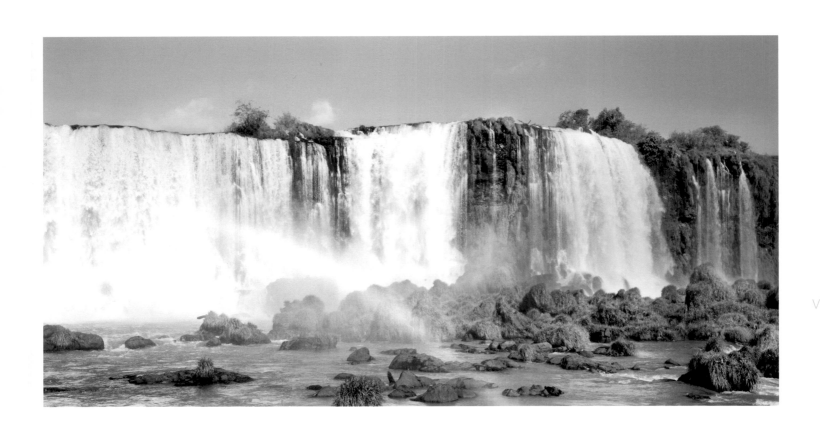

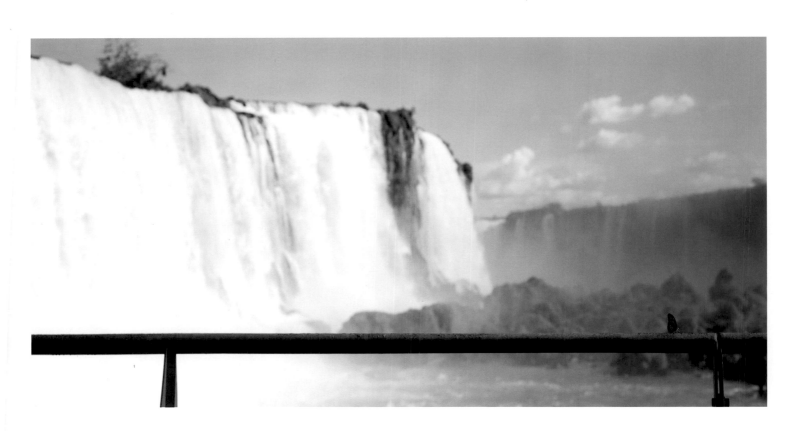

KHONE PAPENG FALLS
Laos/Cambodia

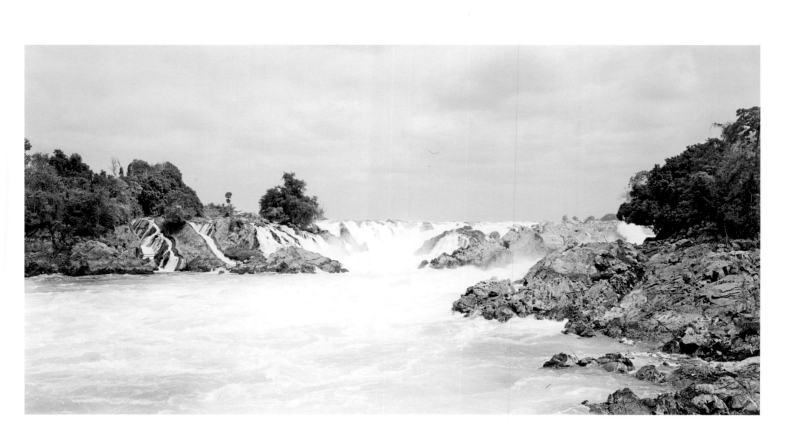

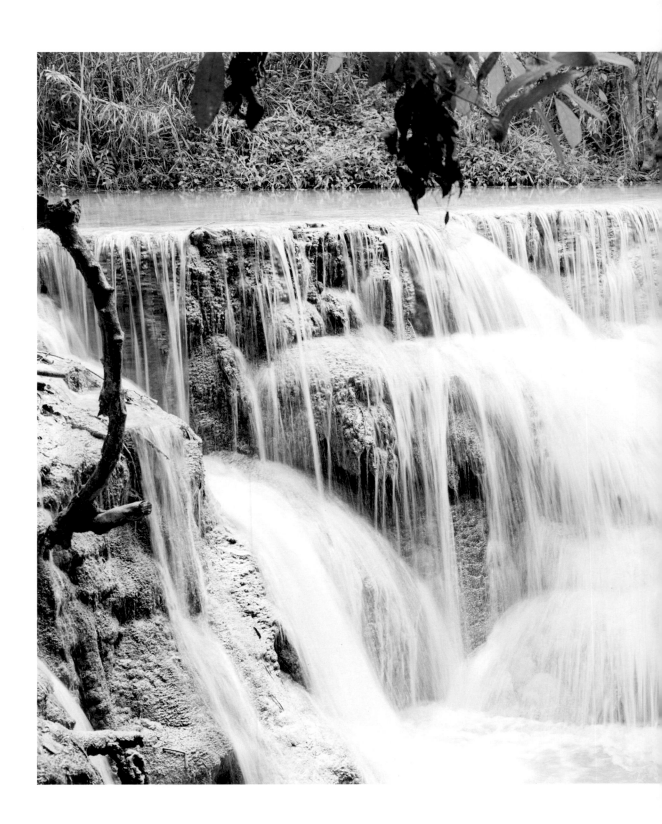

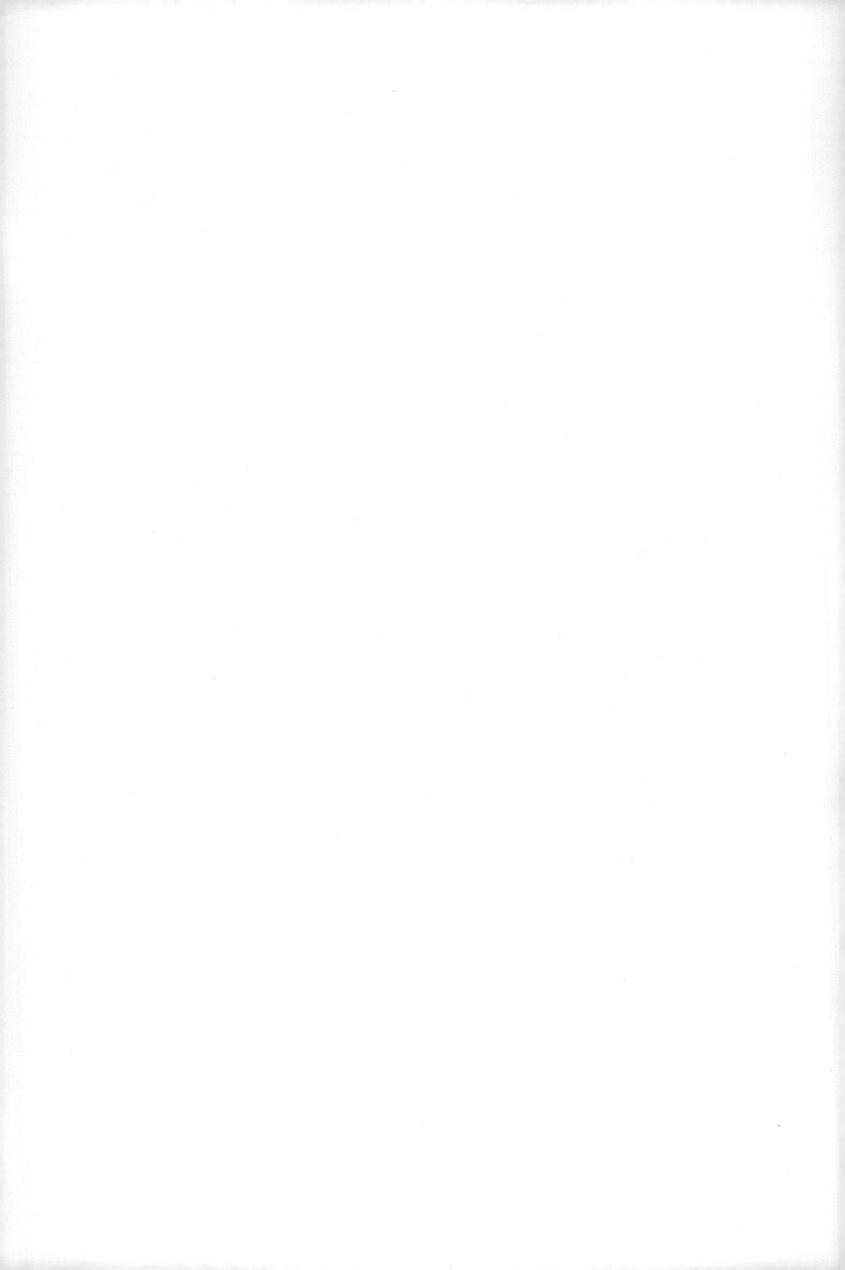

THE SILENCE OF THE GREAT WATERFALLS
stefano boeri

The obstinance with which Olivo Barbieri's gaze revolves around sites where immense amounts of water falls forces us to reflect on the powerful metaphors which are constantly provided by the earth and nature.

A first metaphor concerns "static" velocity, the velocity in loco.

We are well aware that there are places in the world, sites that are deeply rooted in their landscape and where things flow quickly. Places where there is always something in motion.

This acceleration can be piecemeal or constant, it may be cyclical or sudden. But they are always sites where the dynamic force of flows–with the force an unstoppable and highly powerful engine–and the friction of physicality take center stage.

Volcanoes, large rivers, Icelandic geysers, the vapors of thermal baths and the great waterfalls of this book are, in the end, nothing more than the paradigm of other places –which are artificial and man-made–like the impressive highways in America, airports, the crowds in Japanese subways, the streets of Beijing or Mumbai.

Now that I come to think about it, the idea of representing the places on the planet–which are firmly rooted in their geographical context–where dynamic energies flow incessantly is a useful way of narrating the relationship between currents and places that constitutes the principal paradigm of globalization.

Globalization generates a transnational movement–of people, images, information, goods–that flows and/or arrives in such places. These flows then come into contact with materials, physical friction, and resistances that, in these precise places across the globe, is then transformed into selective acceptance. This at times turns them into protagonists of a celebration of energy flows. In this way the great waterfalls of Olivo Barbieri are not so different from artificial places where globalization arrives and interacts with local contexts and characteristics, as with the frantic flows of international finance when they become part of the protocols of national stock exchanges. Or with the cascades of images that the global media pours into local communication nerve points.

Or even with the waves of immigration which traverse crossroads and borders.

A third metaphor proposed by Olivo Barbieri's photographs of calls into play the powerful sound of natural events. This powerful sound that announces from afar the arrival of a sudden change in the landscape.

It is something that calls to mind the powerful buzz unleashed by a crowd in a stadium or the trail of sound from a parade in the streets of a city. There are places we hear even before we see them. We first approach them as a sound, and then as physical entities in the landscape.

One of the challenges of this book was to acknowledge the roar at the bottom of the waterfall, aware that it could not be represented if not, paradoxically, through silence. This, therefore, explains the choice of an unusual point of view. Because Barbieri looks at the water, first of all; tons of liquid that hurls itself off a precipice.

And then, but only from the corner of his eye, there is everything else, which is mostly left to the imagination. The noise, like the natural and man-made landscapes that decorate every waterfall, like the presence of tourists, remains outside of the representation. This then becomes something that is totally different from postcards, from the images in tourist guides, precisely because here our attention focuses on the event of landscape in motion, on the power of water.

In other words, on the event, rather than on the place.

Olivo Barbieri's photographs, even those that use a hazy outline in order to miniaturize the center of the scene, are above all an antidote to rhetoric and cliches.

They are a sort of vaccine that allow us to look head on, as though for the first time, at the most well-known and remembered places in the world. This is something that is so close to subjectivity and direct experience that it becomes individual memory.

IL SILENZIO DELLE GRANDI CASCATE
stefano boeri

L'ostinazione con cui lo sguardo di Olivo Barbieri ruota-attorno ai luoghi del precipitare di immensi flussi d'acqua ci fa riflettere sulle potenti metafore che la terra e la natura non smettono di proporci.

Una prima metafora riguarda la velocità "statica", la velocità in loco.

Sappiamo infatti che ci sono luoghi del mondo, luoghi ben fissi e radicati nel territorio, dove le cose scorrono veloci. Luoghi dove c'è qualcosa sempre in movimento. L'accelerazione può essere a strappi o continua, tornare ciclicamente o a sorpresa. Ma sempre sono luoghi dove è in scena la forza dinamica dei flussi – un motore inarrestabile e potentissimo – e l'attrito ineliminabile dei luoghi fisici.

I vulcani, i grandi fiumi, i geiser islandesi, i vapori delle terme come le grandi cascate di questo libro non sono in fondo che il paradigma di altri luoghi – artificiali, costruiti dall'uomo e dalle sue tecnologie – come le grandi autostrade americane, gli areoporti, le folle delle metropolitane giapponesi, le strade di Pechino o di Mumbay.

A ben pensarci, l'idea di rappresentare i punti del pianeta – ben piantati nel loro contesto geografico – dove scorrono incessantemente energie dinamiche è un'immagine utile per raccontare anche quel rapporto tra flussi e luoghi che costituisce il paradigma primo della globalizzazione.

Una globalizzazione che genera flussi transnazionali – di persone, immagini, informazioni, merci – che scorrono e/o atterrano nei luoghi; e che trovano nei luoghi un attrito materico, fisico. Una resistenza che, nei luoghi puntuali del pianeta, si trasforma in accoglienza selettiva. Che a volte li plasma fino a renderli protagonisti della celebrazione dello scorrere d energia. In questa prospettiva, le grandi cascate di Olivo Barbieri non sono così diverse da altri luoghi artificiali dove la globalizzazione atterra e si trova ad interagire con le asperità e le caratteristiche locali. Come accade ai rigoli frenetici della finanza internazionale quando entrano nei protocolli delle Borse nazionali; alle cascate di immagini che i media globali riversano sui nodi locali delle comunicazioni; ai flussi precipitosi delle grandi migrazioni quando incontrano uno snodo territoriale.

Una terza metafora proposta dalle fotografie di Olivo Barbieri chiama infine in causa il fragore degli eventi naturali.

Un fragore continuo, sordo, che annuncia a grande distanza la presenza di un colpo di scena nel paesaggio. Qualcosa che ci ricorda il brusio potente sprigionato dalla folla di uno stadio o la scia sonora di un corteo nelle strade di una città. Luoghi che sentiamo, prima di vedere. Che avviciniamo come rumore, prima che come emergenze fisiche e territoriali.

Una delle sfide di questo libro era il dar conto del boato di fondo delle cascate, sapendo che non era possibile rappresentarlo se non – paradossalmente – con il silenzio.

Ecco allora spiegata la scelta di un punto di vista inusuale. Perché Barbieri guarda l'acqua, innanzi tutto; tonnellate di liquido che si gettano a strapiombo. E poi, ma solo con la coda dell'occhio, tutto il resto, lasciato per gran parte all'immaginazione.

Il rumore, come i paesaggi naturali e artificiali che ornano ogni cascata, come la presenza dei turisti, restano fuori dalla rappresentazione. Che diventa così qualcosa di totalmente diverso dalle cartoline, dalle immagini delle guide turistiche, proprio perché qui l'attenzione si focalizza sull'evento del movimento del paesaggio, sullapotenza dell'acqua.

Sull'evento, piuttosto che sul luogo. Le fotografie di Olivo Barbieri, anche quelle che usano il contorno sfuocato per miniaturizzare il centro della scena, sono soprattutto un antidoto alle retoriche e ai clichè; una sorta di vaccino che ci permette di guardare in faccia come se fosse la prima volta proprio i luoghi più noti e memorizzati del mondo. Qualcosa che assomiglia così tanto all'attenzione soggettiva e all'esperienza diretta, da poter diventare memoria individuale.

THE WATERFALL PROJECT
walter guadagnini

She he looking at a photograph, taking one, reading a message? Is it a *mise-en-scène*, or what was actually there, by chance, at that moment? Should it be considered a landscape with figures, or a portrait? It is the ambiguity of the photograph, of the interpretation, of our relationship with things, nature, technology, darling, one might say, when faced with the first image of this book. It was surely not randomly chosen as the opening shot, in introducing one of Olivo Barbieri's, by now, countless journeys around the world during the last decade. A journey along natural borders that become political borders, but also along the confines of representation and the limits of sight, as well as along the ever more blurred borders between nature and artifice, between uncontaminated landscape and made-to-measure, manmade landscape.

In short, it is a reflection upon what we want and what we can see, upon what we know and what we see. The figure with a mobile phone in her hand is, on a whole, a clever paradox, Barbieri's *alter ego* and the exact opposite. It aims to carve out a piece of nature, of nature's spectacle, and to frame and position it within a system of viewing that in some way arranges it, brings it back into a human dimension and simplifies it so that it may be recognized. At the same time, that figure, for us who see it, represents those certainties on the objectivity of the photographic image that foreshadows its insertion upon the shelves of private memory, on the presumption to constitute reality, which Barbieri has questioned for years through his investigations.

A *remise en question* that begins precisely from the start of his career as an artist, when he decided to interpret the world through its image that is projected with artificial lighting, to then pass on to the differed vision that is born from the work of art and finally manifests itself in a striking way in choosing to shoot from above, in the eccentric focusing, and in the digital re-elaboration of the shot (here, not by chance, almost completely abandoned). Therefore, what we would like to see is the incarnation of the poetics of the sublime. What we would like to be are the eyes and mind of Turner before a snowstorm and the passage of the Alps; the eyes and mind of Leopardi before the bush; the eyes and mind of Carleton Watkins or Ansel Adams before that very same panorama.

What we can see is the contamination of sites. It is a human presence, both disturbing and necessary (if these places weren't transformed into tourist sites, what would become of them?). It is a rainbow we find difficult to believe in, because now we are so used to conceiving it as a special effect or as a symbol consumed by excessive use. What we can see are homes and tourist sites, bridges, agglomerations of color that upon closer inspection reveal groups of persons (what is extraordinary, for these ironic and surreal aspects, is the image taken from above of a group of people upon a panoramic ramp on the edge of a cliff, a sort of nonsensical, drifting Medusa's Raft, one moment before sinking, a fully-safe domesticated Titanic...). So where then does Barbieri place himself, in this seemingly unsolvable dichotomy? He places himself exactly in the mind's place where what we see is what we know. At the same time, though, he allows himself to still look for surprise, wonder, that fixed element of awareness and history that, all in all, justifies the very act of photographing specific subjects (or perhaps, simply put, photographing *tout court*).

There is an evident technical expedient in this, and it is the choice to photograph from above, to place oneself in a privileged and anomalous condition. In the past, this expedient already gave rise to numerous readings, which range from acknowledging the historical roots of this perspective (going back all the way to Nadar's photographs from a hot-air balloon) up to the socio-political implications deriving from 9/11. These interpretations are not only legitimate but also supported by the artist himself. But there is something more, and something else, and it is something that belongs to the position already chosen by Barbieri many years ago regarding the history

and pertinence of landscape photography, both in Italy and abroad.

"When I began the photo series that has artificial light as its subject . . . I wanted to verify by means of the camera's possibilities of representation if the metaphysical plazas de Chirico had painted were sheer invention, or if they really did exist somewhere." Two points are key in this sentence, and both may also be used in reading the images of the *Waterfall Project*.

On the one hand our attention is shifted from reality to its modes of representation: the subjects are not the places, but the light. This explains better the variety of Barbieri's iconography, which is able to alternate our attention upon an urban settlement, a natural landscape, or a detail from an artwork of the past, without ever renouncing his signature style, since the subject is the way and the method, and not the figure.

In the second place, there is a precise historic reference that confers a tone to Barbieri's oeuvre, that is, the search for the image's potential to evoke, once again independent of its origin. In effect, by making de Chirico, and his invitation to look for the devil in all things, a yardstick, Barbieri totally shifts the center of attention from the moment of documentation to the moment of interpretation, if not invention. This is a shift that, in turn, explains other things.

First of all, it justifies the impossibility to reduce Barbieri's work to all those socio-documentary versions that would seem not so distant from his poetics. In fact, it cannot be denied that the *site specific* series lends itself, almost instinctively, to an interpretation of this kind, also given the choice of the sites that are so strongly characterized from an urbanistic and social point of view. The same can be said for the *Waterfall Project*. But it is equally undeniable that such an approach is in contrast with the total absence of any intent to archive or categorize and with the very evidence of the images, with their metaphysical, suspended, magical, exasperatedly subjective character,

which has really little in common with the—both ancient and recent— tradition of documentary photography. Consequently, as in the case of the *Waterfall Project*, all that belongs to the modern day, to the inescapable presence of artificial and human presence within the composition, cannot be read only sociologically, even though this is legitimate and partially asserted by the artist himself. Instead, it is above all that interpretation detached from the world, that veritable *mise-en-scène* of reality Barbieri does not invent or construct but rather finds, beginning with his own privileged point of view and his awareness of history. He places himself before reality knowing that sight itself is a combination of naturalness and artificiality, and it is impossible to conceive one without the other.

Knowing that he is not a romantic traveler, though not refusing to be amazed and enchanted with a spectacle that remains, in any event, immeasurable on a human scale. Knowing he is not a sociologist, though not refusing to see or to show what the world is today, in good and bad. Being on the other side of the enclosures that inhibit visitors to get too close to the waterfall. Going beyond those barriers by rising to see more and, above all, differently. Moving along the subtle confines between acknowledging and judging, between reality and make-believe. Pushing the limits until a mass of water becomes a pure, bright explosion of energy, without stopping to be a waterfall. This is Barbieri's realm, the realm of intermingling, of imagination, and finally, of all that is possible.

THE WATERFALL PROJECT
walter guadagnini

Sta guardando una fotografia, ne sta scattando una, sta leggendo un messaggio? È una *mise en scène* o è proprio ciò che era lì, casualmente, in quel momento? Va considerato paesaggio con figura o ritratto ambientato? È l'ambiguità della fotografia, dell'interpretazione, del nostro rapporto con le cose, con la natura e con la tecnologia, bellezza, verrebbe da dire, di fronte alla prima immagine di questo volume, scelta certo non casualmente come apertura, come introibo ad uno degli ormai innumerevoli viaggi intorno al mondo compiuti da Olivo Barbieri nell'ultimo decennio. Un viaggio sui confini naturali che divengono confini politici, ma anche sui confini della rappresentazione, sui limiti del vedere; e anche sui confini sempre più labili tra natura e artificio, tra paesaggio incontaminato e paesaggio creato dall'uomo a propria misura.
È, insomma, una riflessione su ciò che vogliamo e ciò che possiamo vedere, su ciò che sappiamo e ciò che vediamo. La figura con il cellulare in mano è insieme, fertile paradosso, l'*alter ego* di Barbieri e il suo esatto contrario: è intenta a ritagliare un frammento della natura, dello spettacolo naturale, a inquadrarlo e a porlo all'interno di un sistema di visione che in qualche modo lo ordini, lo riporti all'interno di una dimensione umana, riducendolo per riconoscerlo. Allo stesso tempo, quella figura, per noi che la vediamo, rappresenta quelle certezze sull'oggettività dell'immagine fotografica che prelude al suo inserimento negli scaffali della memoria privata, sulla sua costitutiva presunzione di realtà, che Barbieri pone in discussione da anni attraverso la sua ricerca.
Una *remise en question* che parte proprio dagli inizi della vicenda dell'artista, quando decide di leggere il mondo attraverso l'immagine che di esso si proietta con la luce artificiale, per passare poi alla visione differita che nasce dall'opera d'arte e giunge infine a manifestarsi in maniera eclatante nella scelta della ripresa dall'alto e della messa a fuoco eccentrica rispetto alle regole, nonché, ultimamente, nella rielaborazione digitale dello scatto (qui non casualmente abbandonata pressoché totalmente).

Dunque, ciò che vorremmo vedere è l'incarnazione della poetica del sublime, ciò che vorremmo essere sono gli occhi e la mente di Turner davanti alla tempesta di neve e al passaggio delle Alpi, gli occhi e la mente di Leopardi davanti alla siepe, gli occhi e la mente di Carleton Watkins o di Ansel Adams di fronte a quello stesso panorama.
Ciò che possiamo vedere è la contaminazione dei luoghi, è una presenza umana insieme disturbante e necessaria (senza la loro trasformazione in luoghi turistici, che ne sarebbe di questi spazi?), è un arcobaleno al quale è persino difficile credere, tanto siamo abituati a concepirlo ormai come effetto speciale o come simbolo consumato dal suo utilizzo eccessivo. Ciò che possiamo vedere sono insediamenti abitativi e turistici, ponti, agglomerati di colori che a uno sguardo più attento si rivelano gruppi di persone (straordinaria è, per questi aspetti insieme ironici e surreali, l'immagine dall'alto di un gruppo di persone su di una passerella panoramica posta sull'orlo del precipizio, una specie di insensata Zattera della Medusa in piena deriva, un istante prima del naufragio, un Titanic addomesticato in condizioni di piena sicurezza...).
Dove si pone allora, Barbieri, in questa apparentemente insolubile dicotomia? Si pone esattamente nel luogo mentale dove ciò che vediamo è ciò che sappiamo, disponendosi però, allo stesso tempo, a cercare ancora la sorpresa, la meraviglia, quell'elemento irriducibile tanto alla coscienza quanto alla storia che, in fondo, giustifica ancora l'atto stesso del fotografare determinati soggetti (o forse, semplicemente, il fotografare *tout court*).
C'è un evidente espediente tecnico in questo, ed è la scelta di riprendere dall'alto, di porsi in una condizione privilegiata e anomala, un espediente che già ha dato vita a numerose letture, che vanno dal riconoscimento delle radici storiche di questo sguardo (risalendo sino alle fotografie di Nadar dal pallone aerostatico) per giungere sino alle implicazioni socio-politiche derivanti dall'11 settembre, interpretazioni non solo legittime ma confortate dalle dichiarazioni dello stesso artista. Ma c'è qualcosa di

più, e di altro, ed è qualcosa che appartiene alla posizione scelta da Barbieri già molti anni orsono nei confronti della storia e dell'attualità della fotografia di paesaggio, italiana e non solo.

"Quando iniziai la serie di fotografie che ha per soggetto la luce artificiale (...) volevo verificare attraverso le possibilità di rappresentazione della macchina fotografica se le piazze metafisiche che de Chirico aveva dipinto fossero pura invenzione oppure esistessero da qualche parte": due punti paiono centrali in questa frase, ed entrambi possono essere utili anche alla lettura delle immagini di *The Waterfall Project*.

Da un lato vi è lo spostamento dell'attenzione dalla realtà ai modi della sua rappresentazione: il soggetto non sono i luoghi, ma la luce: questo spiega meglio la varietà delle iconografie di Barbieri, in grado di concentrare la propria attenzione alternativamente su di un agglomerato urbano, su di un paesaggio naturale o sul particolare di un'opera d'arte del passato, senza rinunciare mai alla propria cifra stilistica e interpretativa, poiché il soggetto sono il modo e il metodo, non la figura.

In secondo luogo, vi è un riferimento storico preciso, che conferisce il tono all'intera produzione di Barbieri, vale a dire la ricerca delle potenzialità evocative dell'immagine, ancora una volta a prescindere dalla sua origine. Porre de Chirico, il suo invito a cercare il demone in ogni cosa, come pietra di paragone significa, in effetti, spostare totalmente il centro dell'interesse dal momento della documentazione a quello dell'interpretazione, quando non dell'invenzione. Uno spostamento che, a sua volta, spiega altri aspetti di questa vicenda.

Innanzitutto, giustifica l'irriducibilità dell'opera di Barbieri a tutte quelle declinazioni socio-documentaristiche che pure sembrerebbero non molto lontane dalla sua poetica. È innegabile, infatti, che la serie *site specific_* si presti, quasi istintivamente, a una lettura di questo genere, data anche la scelta di luoghi così fortemente caratterizzati dal punto di vista urbanistico e sociale. Lo stesso potrebbe

dirsi per il progetto sulle cascate: ma è altrettanto innegabile che un approccio di questo genere si pone in contrasto con la totale assenza di ogni intenzione archivistica o catalogatoria, e con l'evidenza stessa delle immagini, con il loro carattere metafisico, sospeso, magico, esasperatamente soggettivo, che davvero poco ha a che spartire con la tradizione, antica e recente, delle fotografia documentaria.

Di conseguenza, nello specifico di *The Waterfall Project*, tutto ciò che appartiene all'attualità, all'imprescindibile presenza dell'elemento artificiale e umano all'interno della composizione, non può essere letto solo attraverso una lettura in chiave sociologica, pure legittima e rivendicata parzialmente anche dallo stesso artista, ma è soprattutto parte di quella lettura straniata del mondo, di quella vera e propria messa in scena della realtà che Barbieri non inventa, non costruisce, ma trova, a partire sia dal proprio punto di vista privilegiato sia dalla sua coscienza storica, dal suo porsi di fronte alla realtà sapendo che la visione stessa è un insieme di naturalezza e artificialità, che è impossibile immaginare una delle due in assenza dell'altra. Sapere di non essere un viaggiatore romantico, ma non rinunciare a lasciarsi stupire e incantare da uno spettacolo che rimane, comunque, incommensurabile sulla scala umana; sapere di non essere un sociologo, ma non rinunciare a vedere e a far vedere quello che il mondo è, oggi, nel bene e nel male; stare al di qua delle recinzioni che impediscono al visitatore di avvicinarsi troppo alla cascata, e superare quelle barriere alzandosi per vedere di più e, soprattutto, diversamente: muoversi sul sottile confine tra presa d'atto e giudizio, tra realtà e finzione, forzare il limite sino al punto in cui una massa d'acqua diviene una pura esplosione di energia luminosa, senza smettere di essere una cascata. Questo è lo spazio all'interno del quale si muove Barbieri, lo spazio della contaminazione, dell'immaginazione, e, infine, del possibile.

VICTORIA FALLS
Zambia/Zimbawue

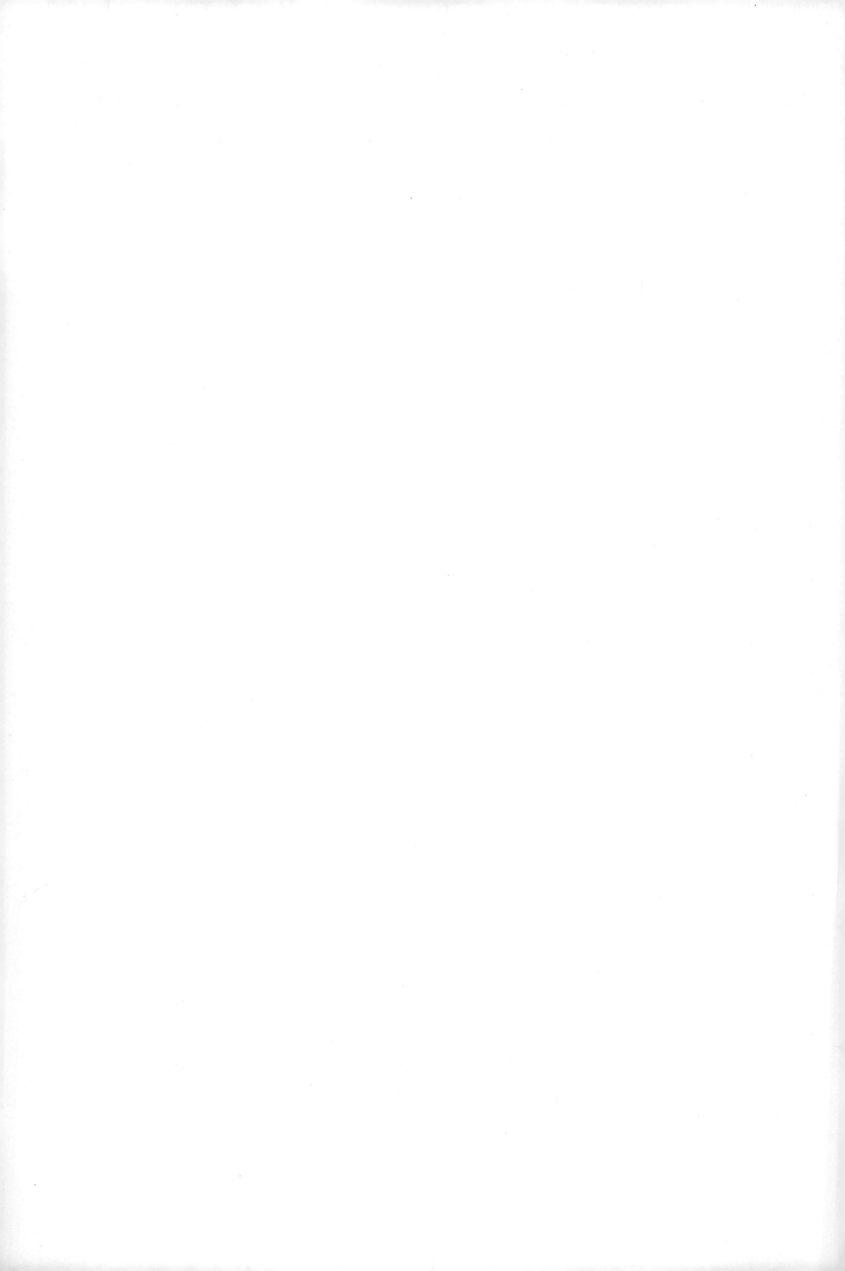

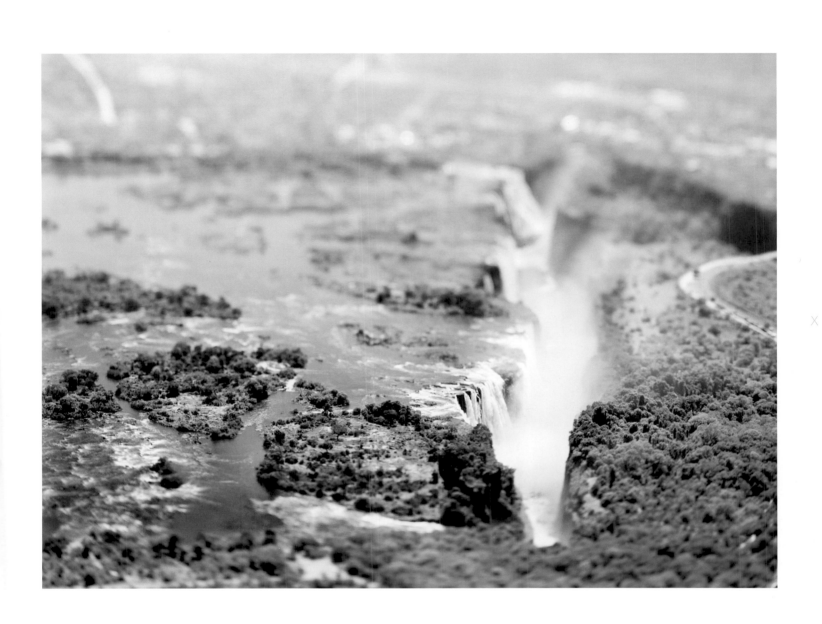

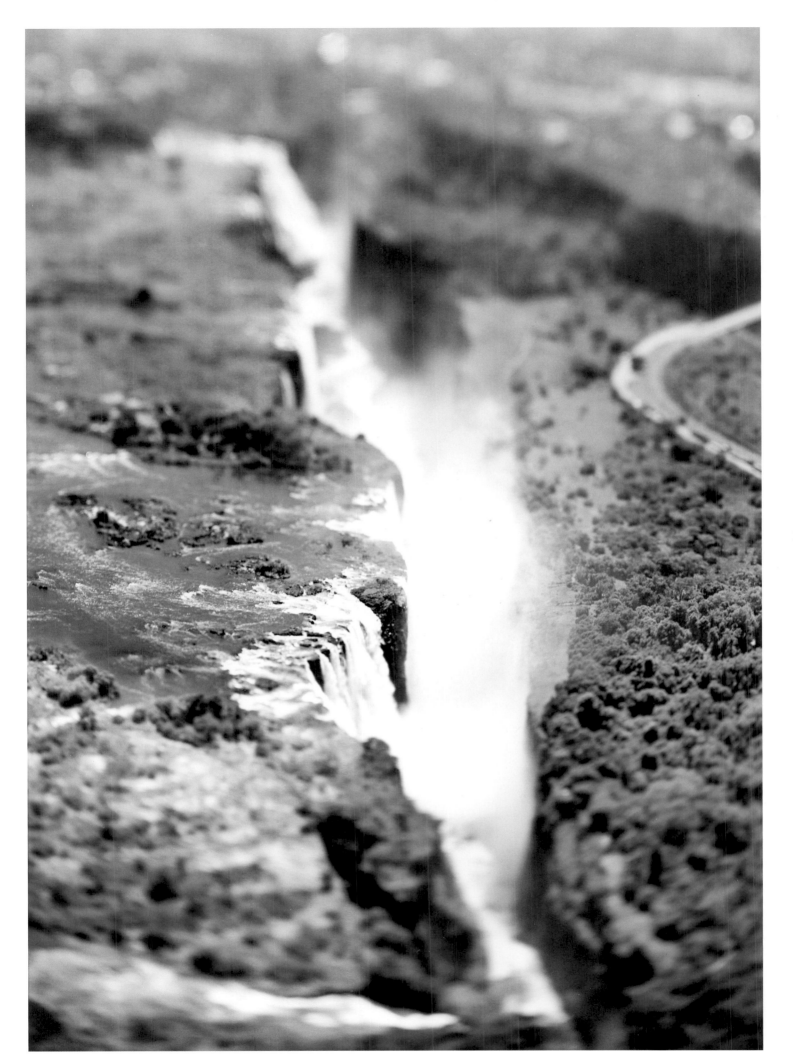

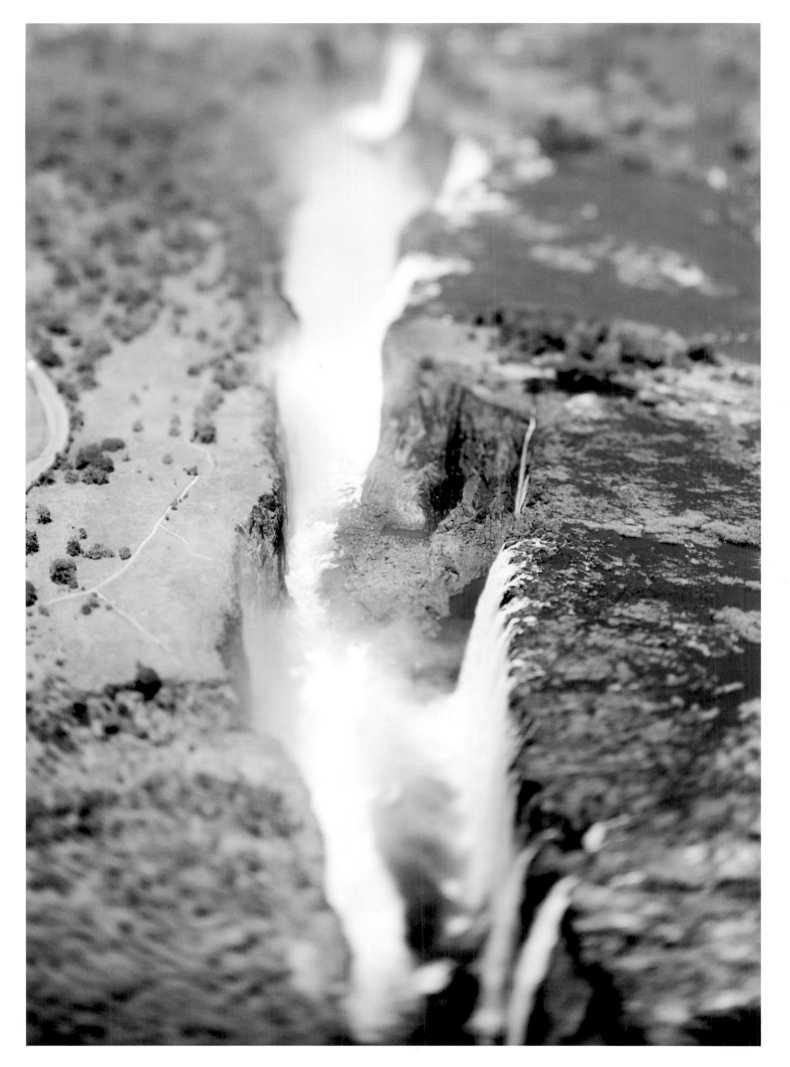

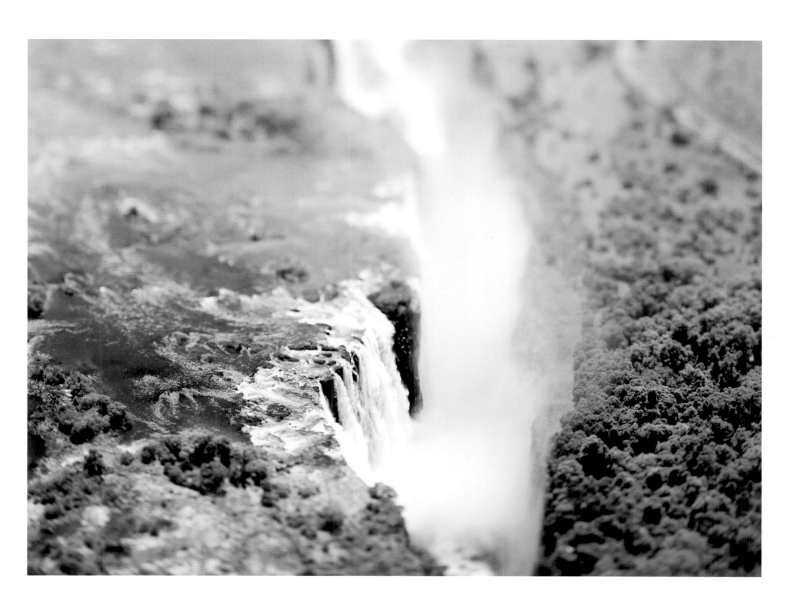

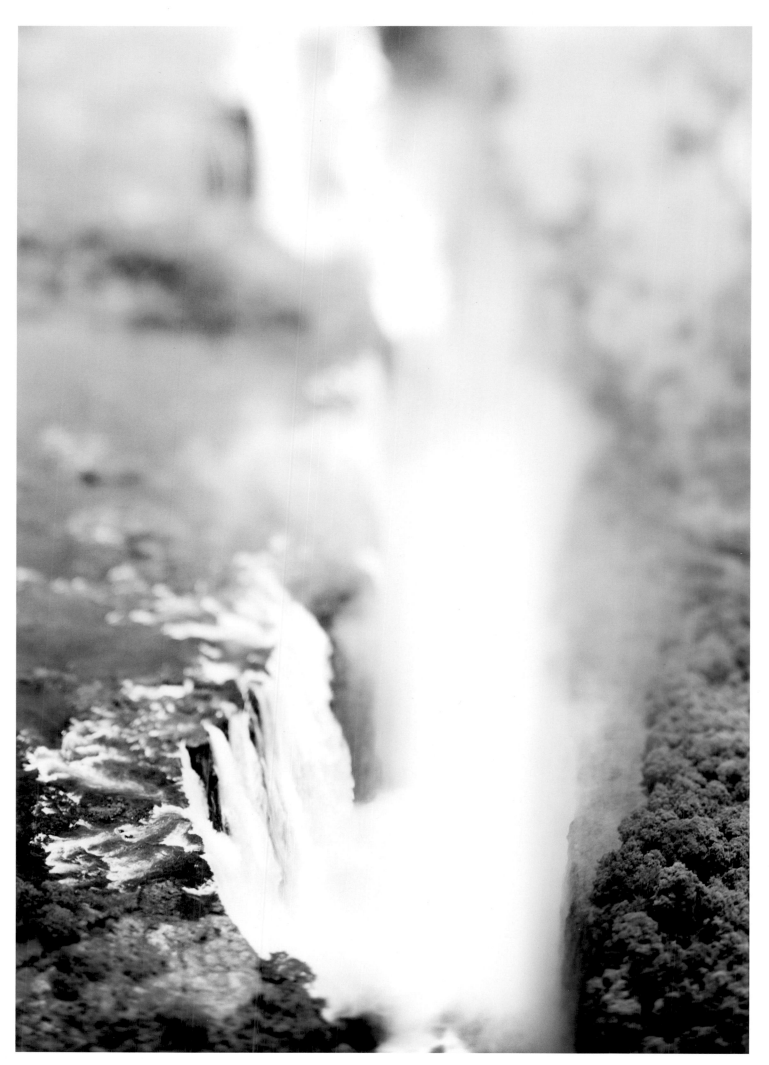

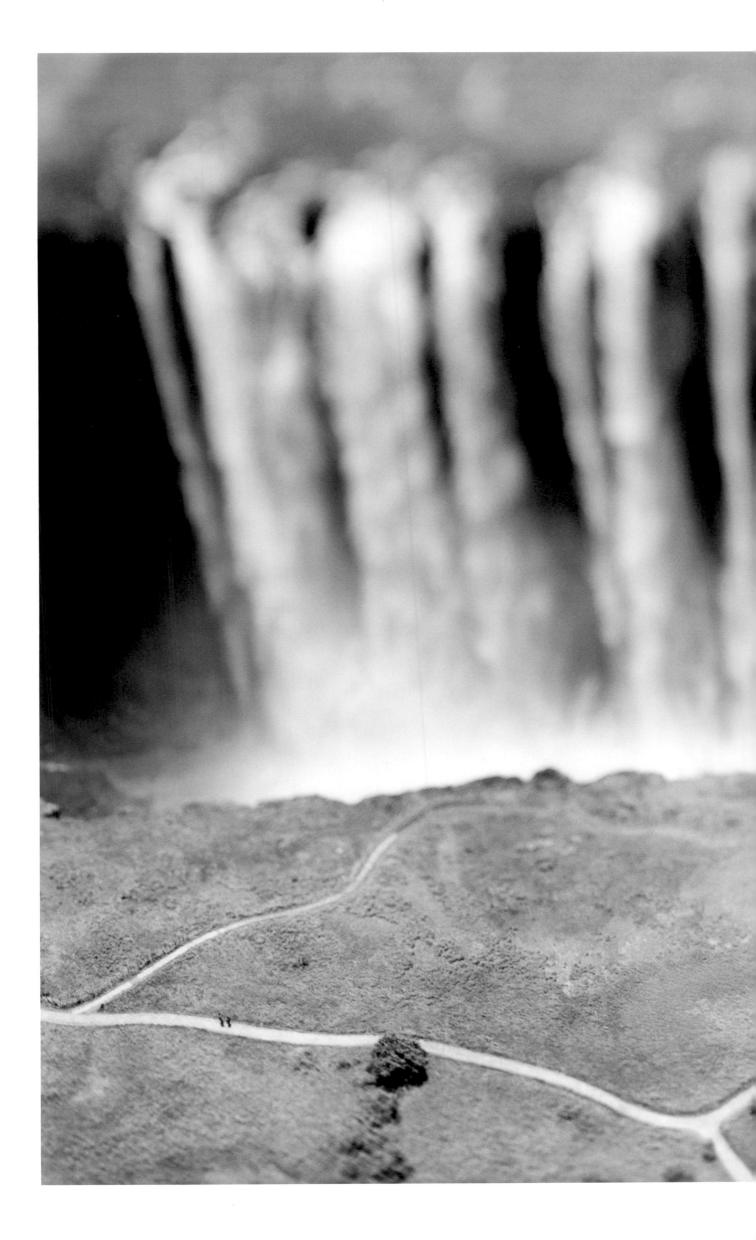

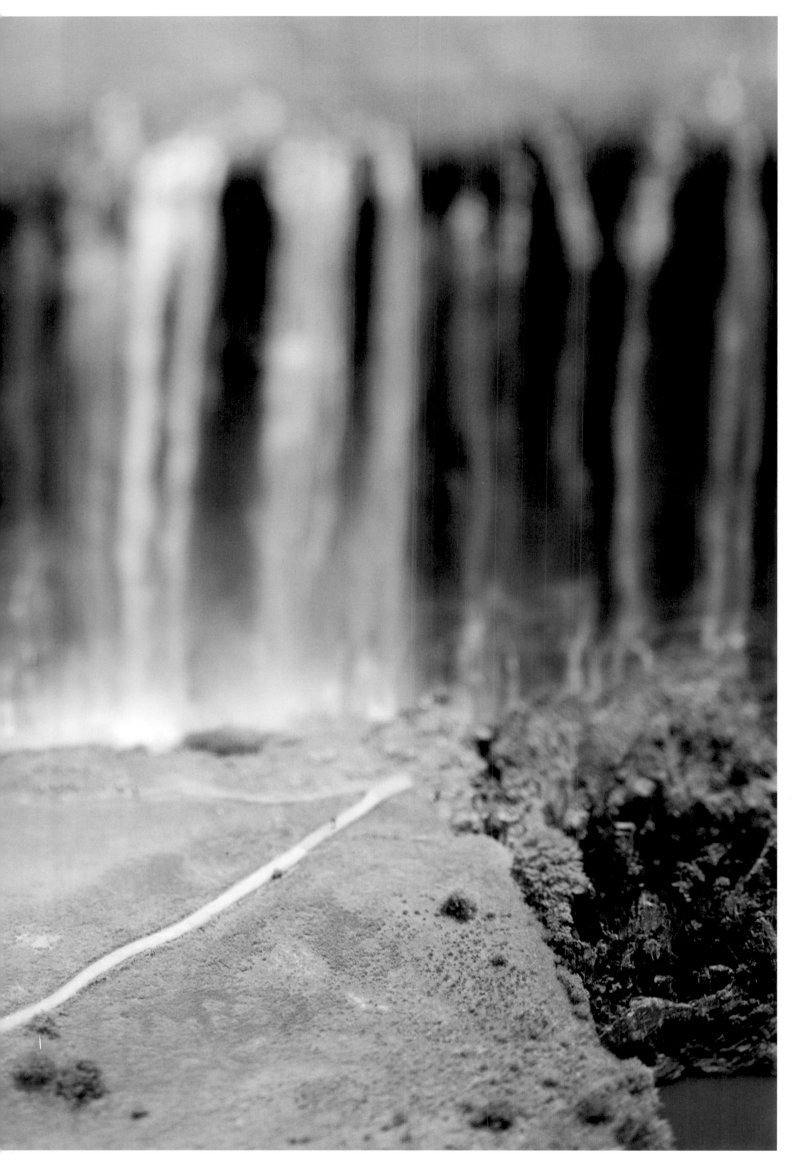

IGUAZU
Argentina/Brasil

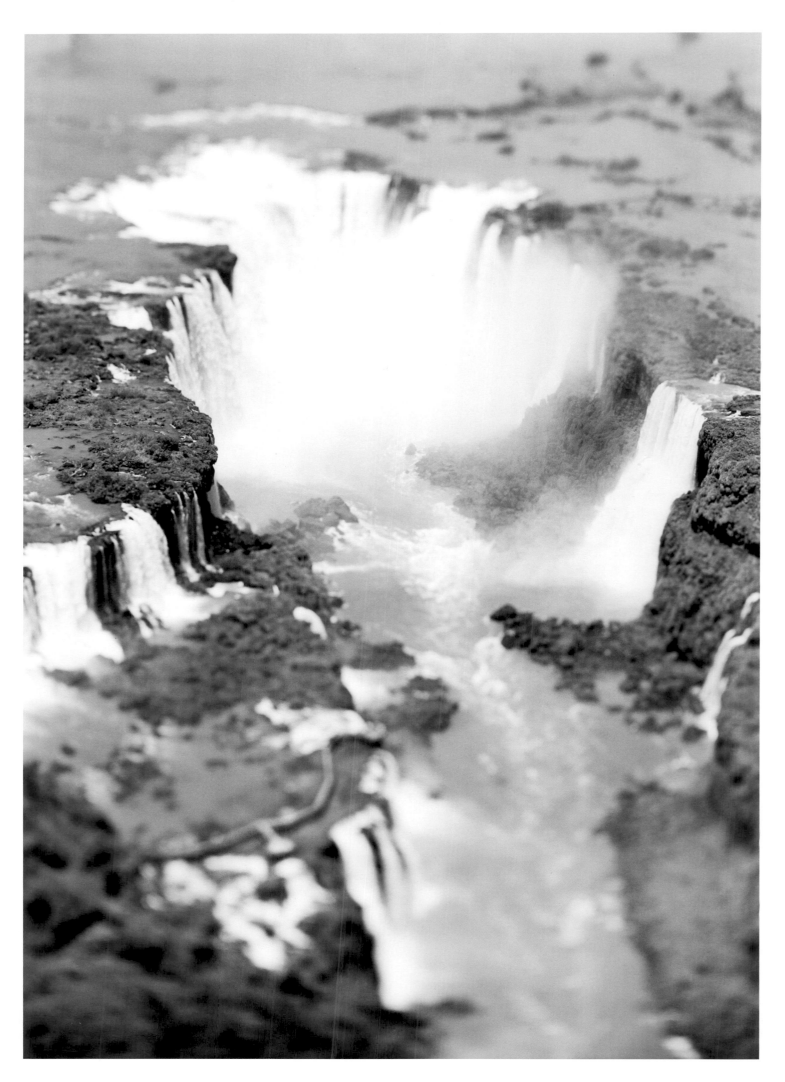

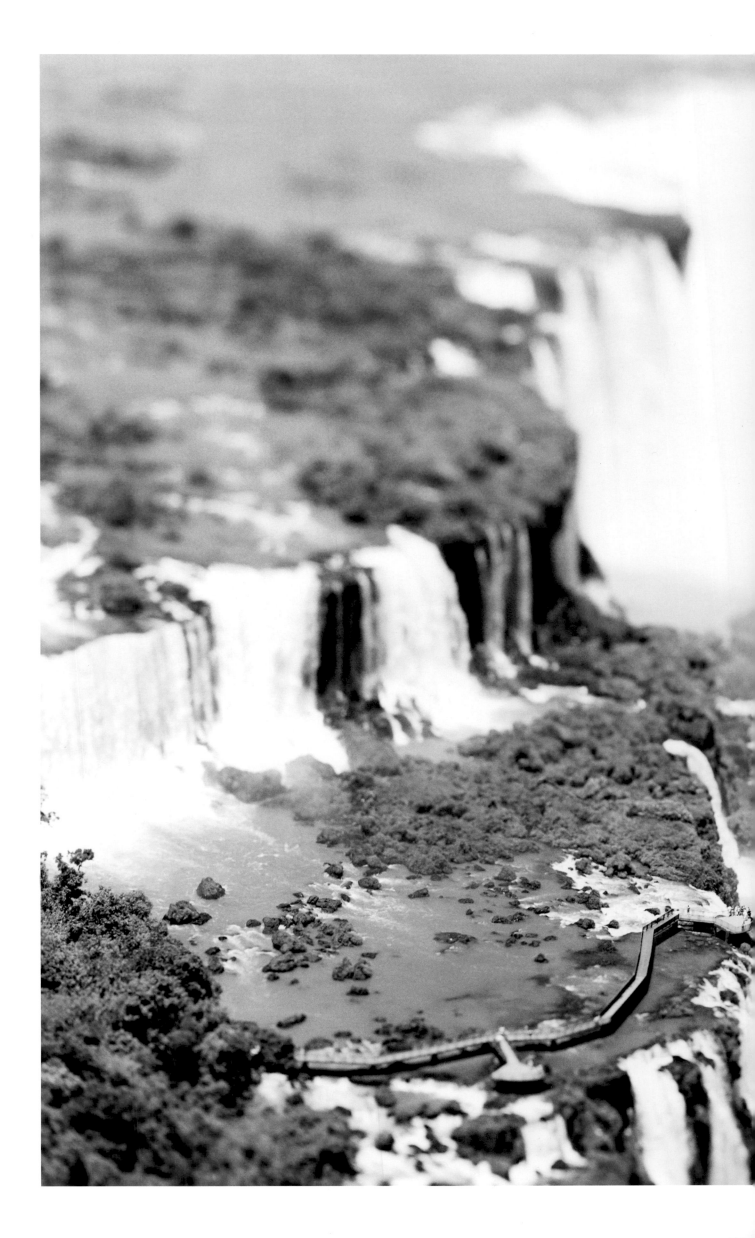

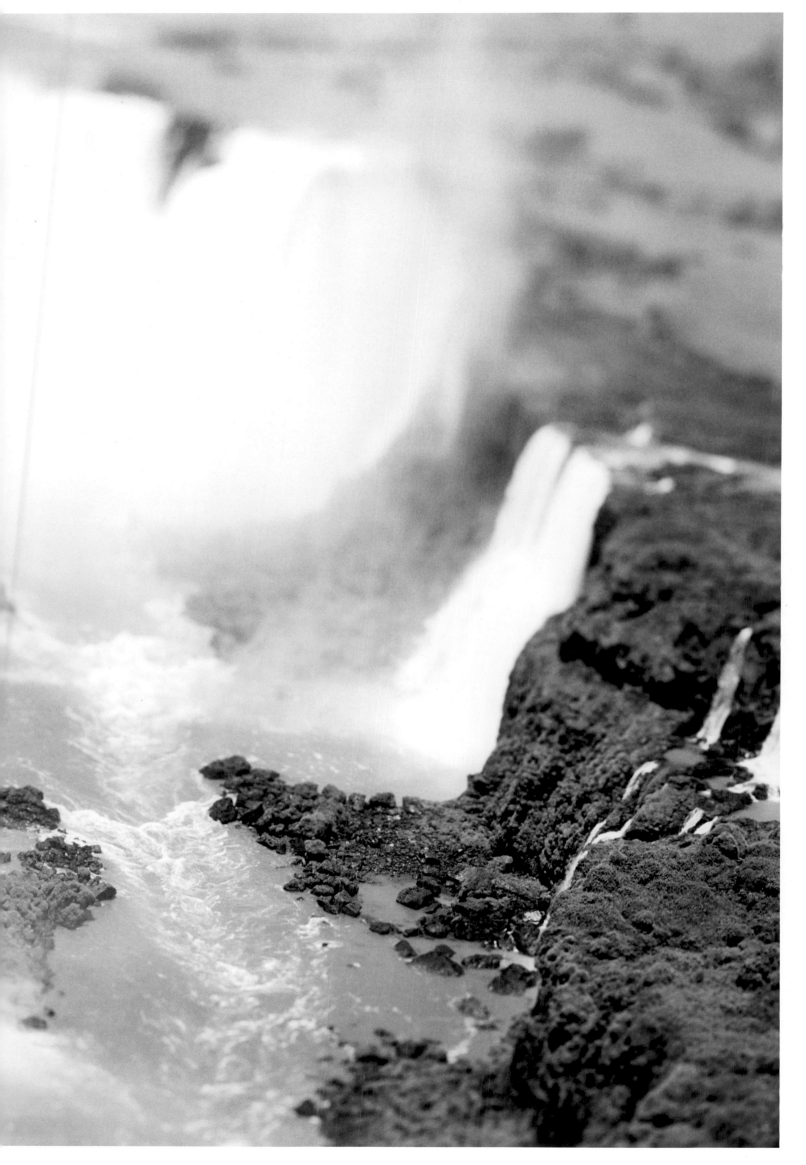

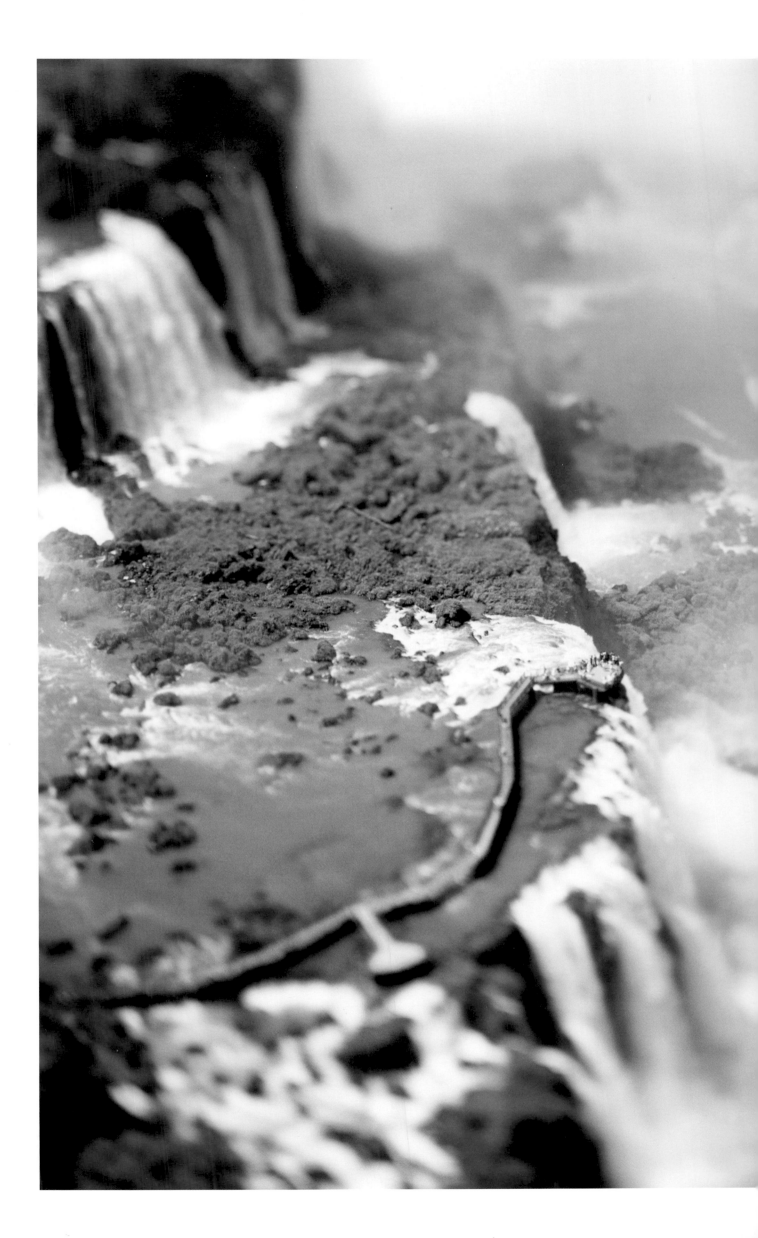

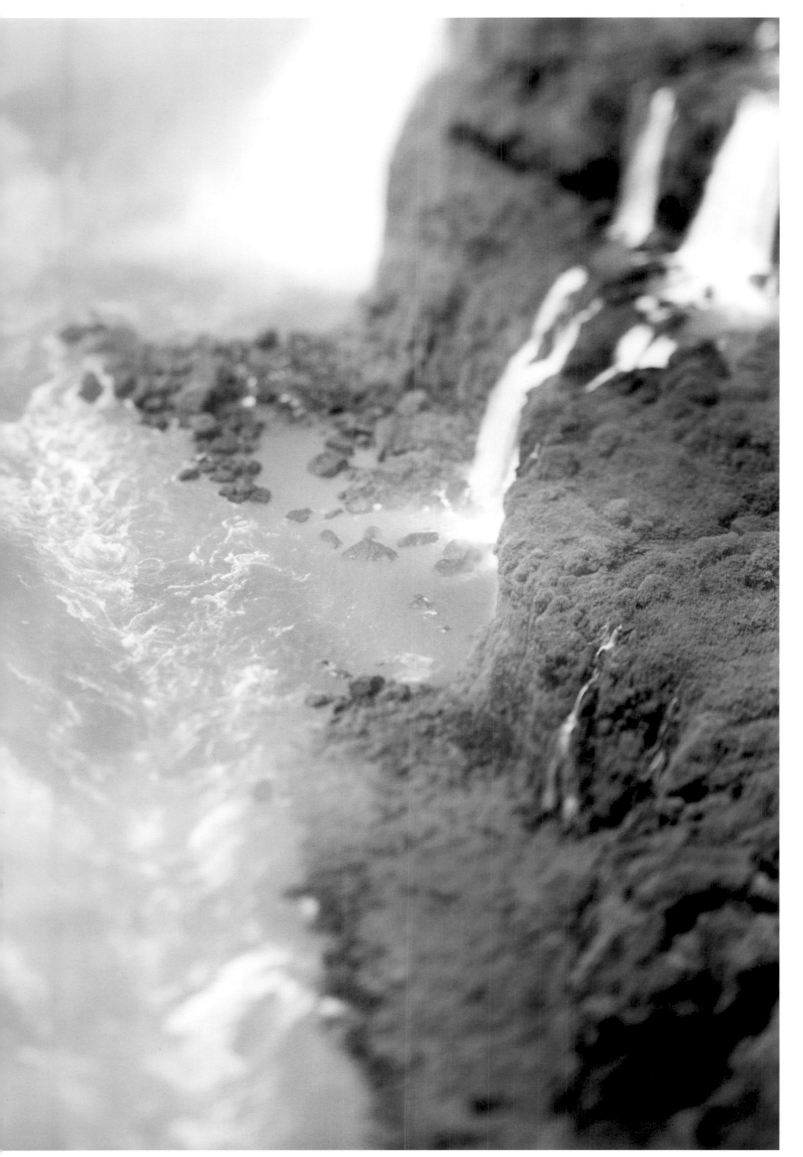

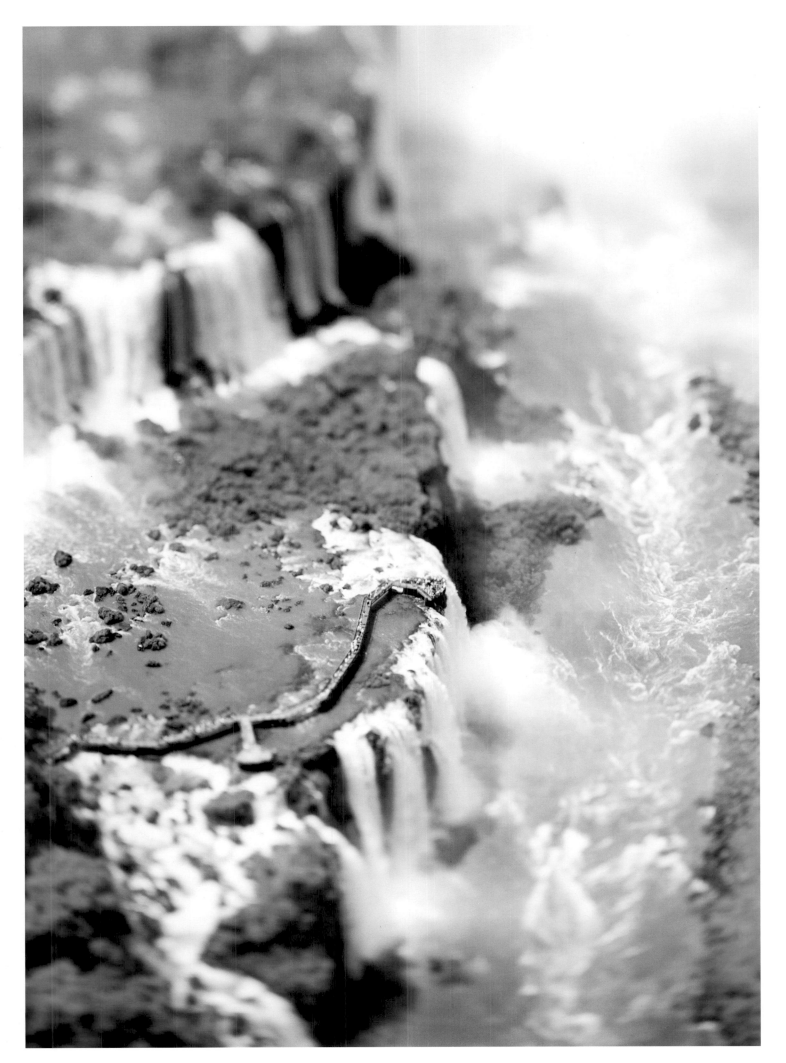

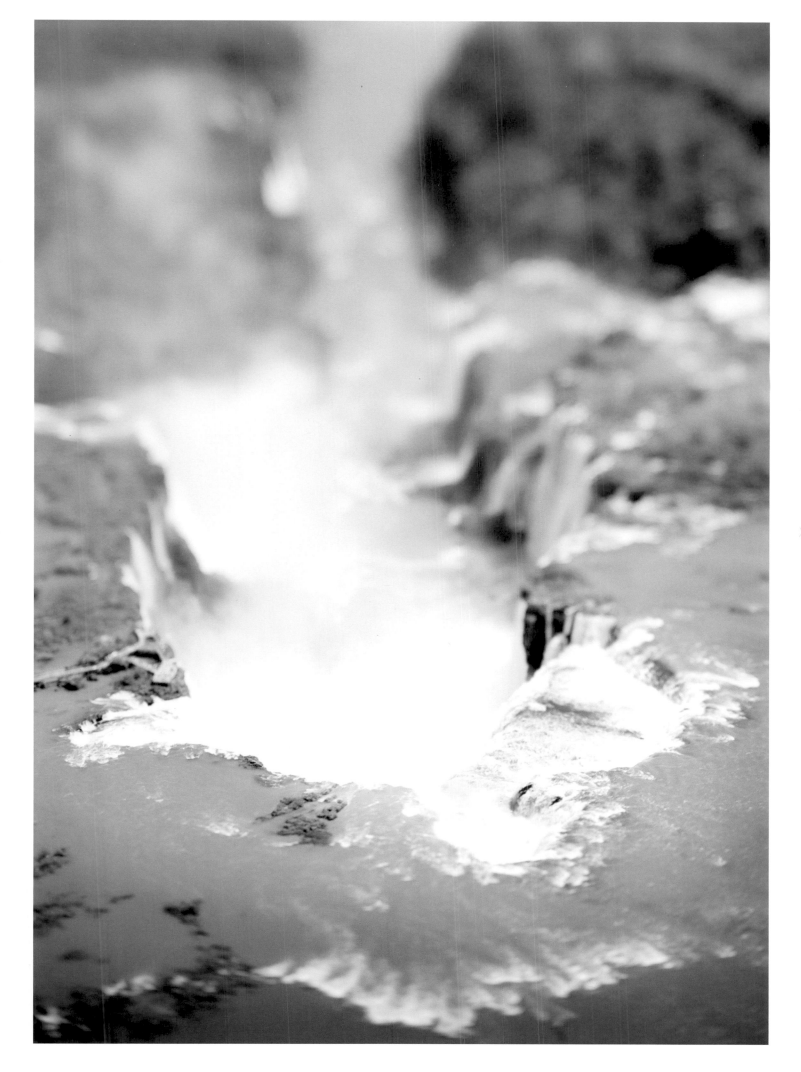

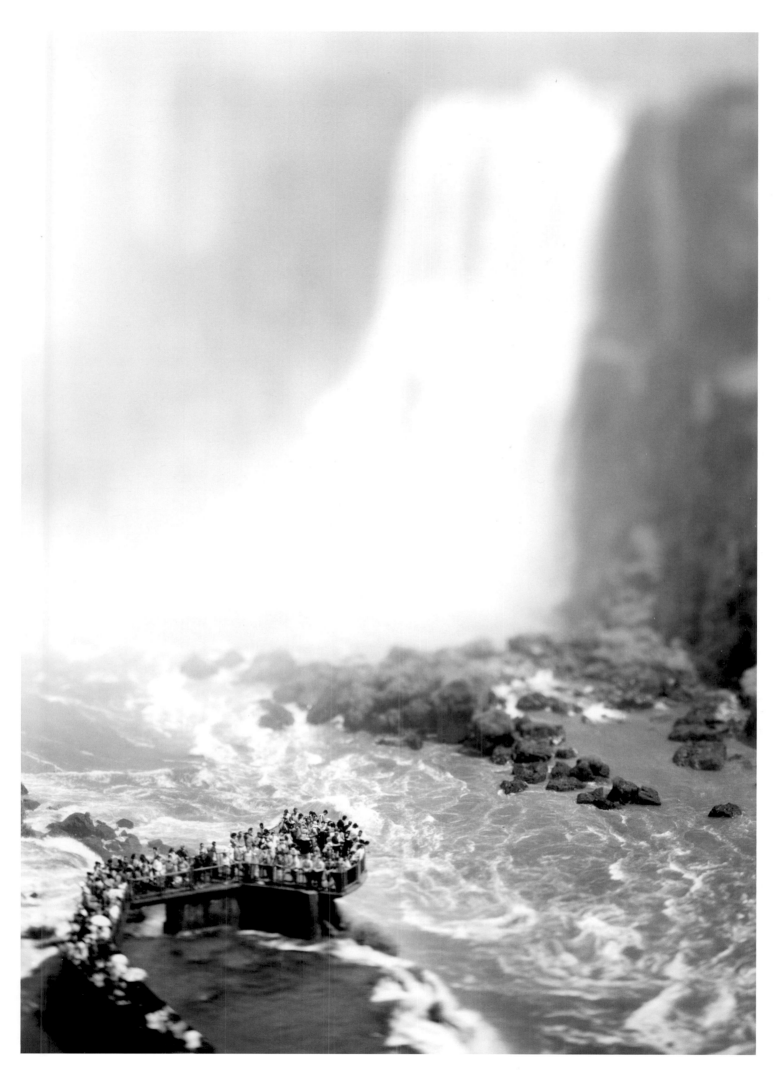

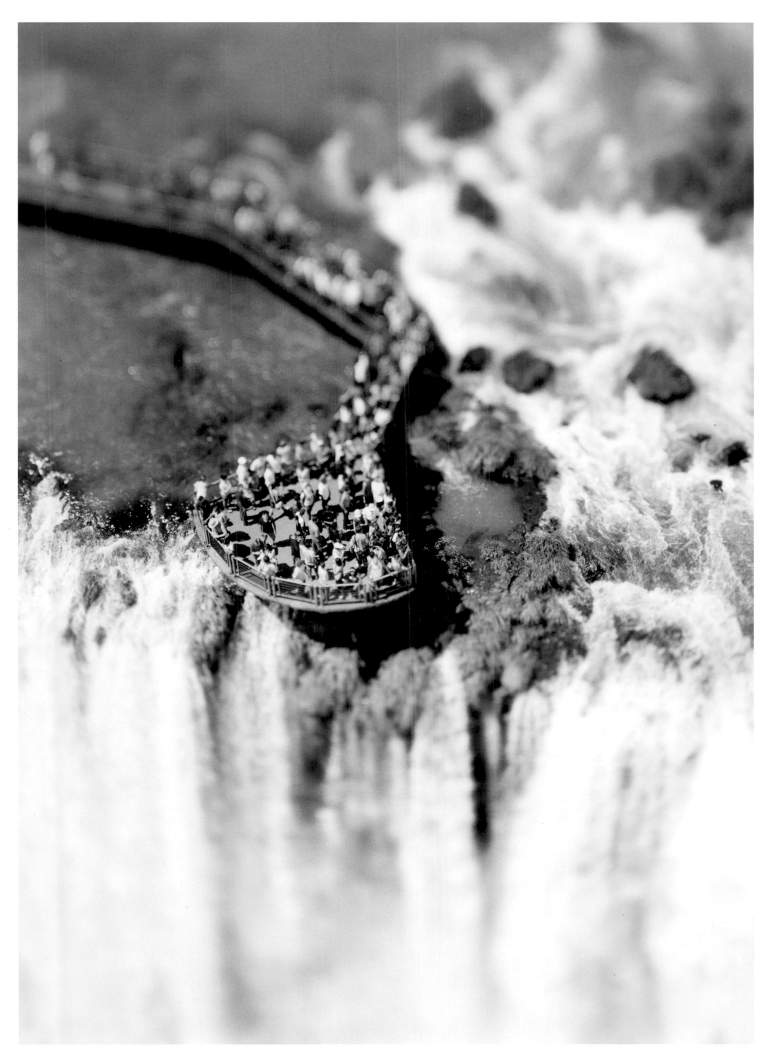

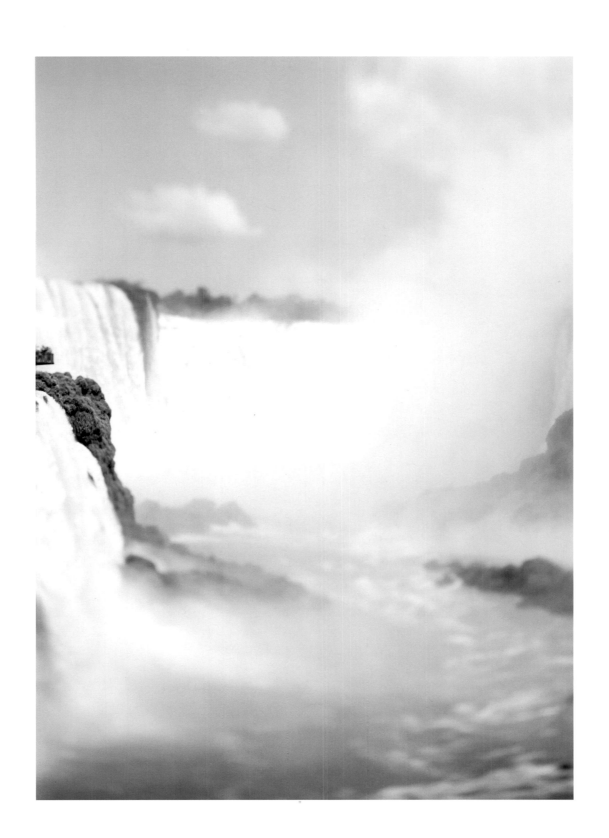

KHONE PAPENG FALLS
Laos/Cambodia

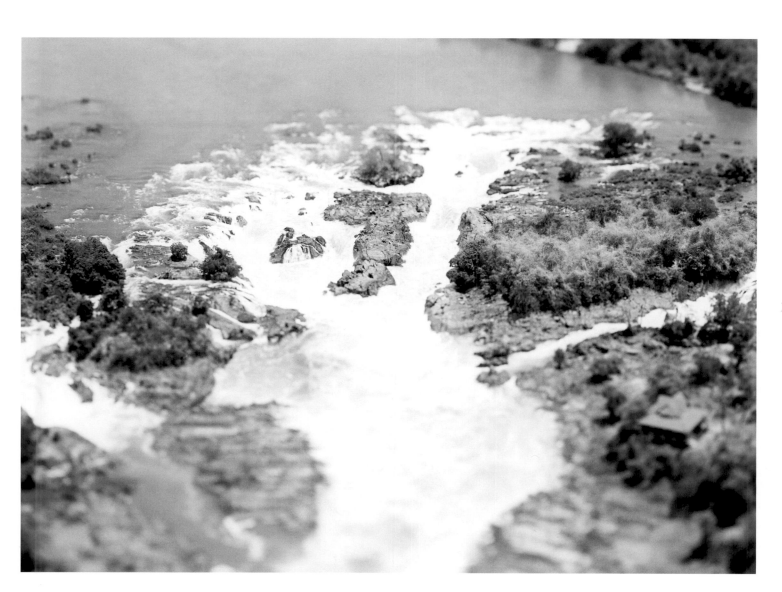

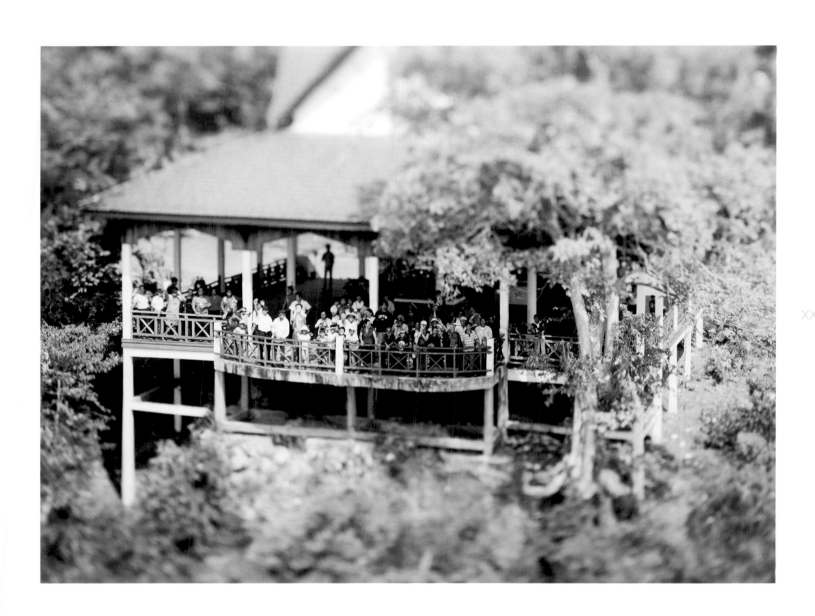

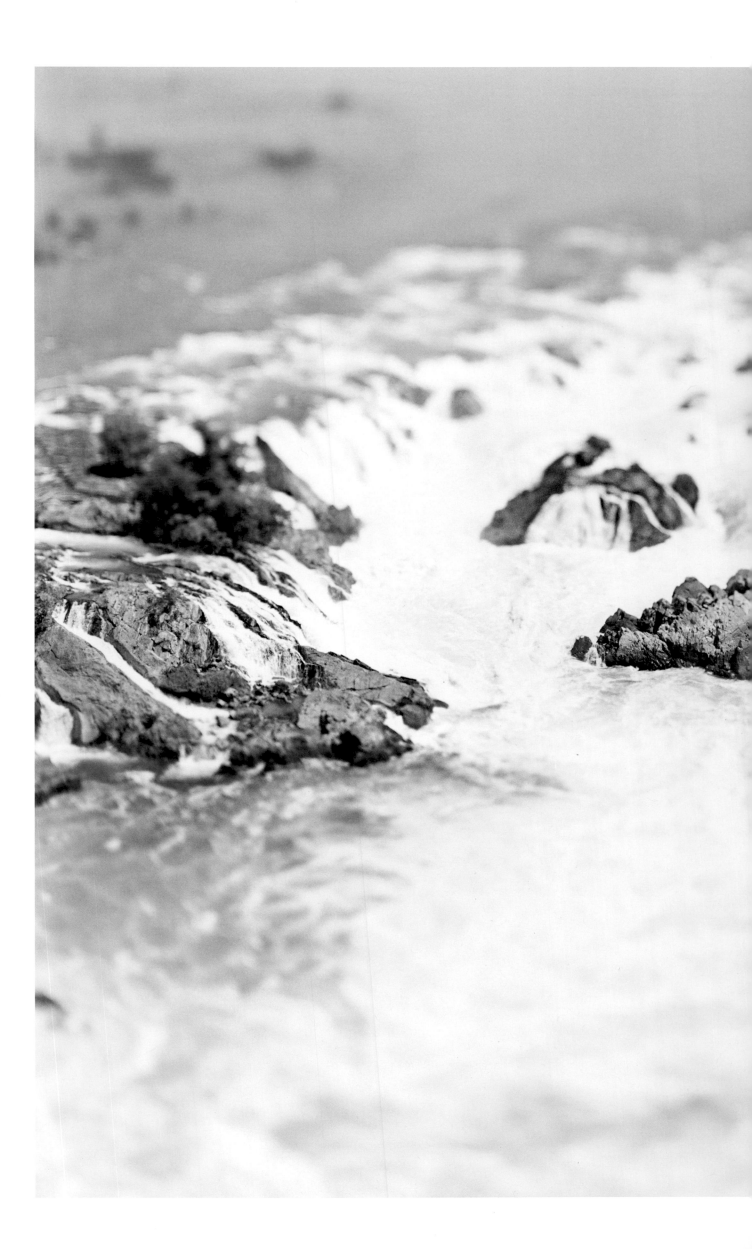

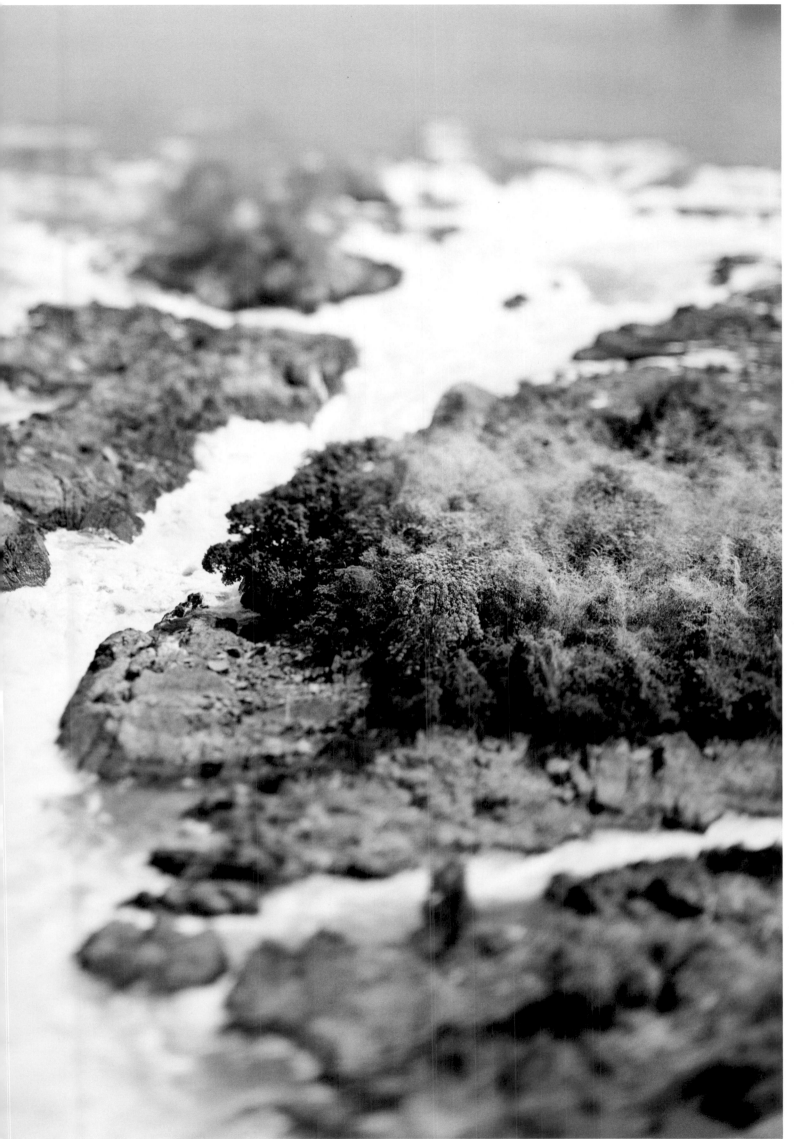

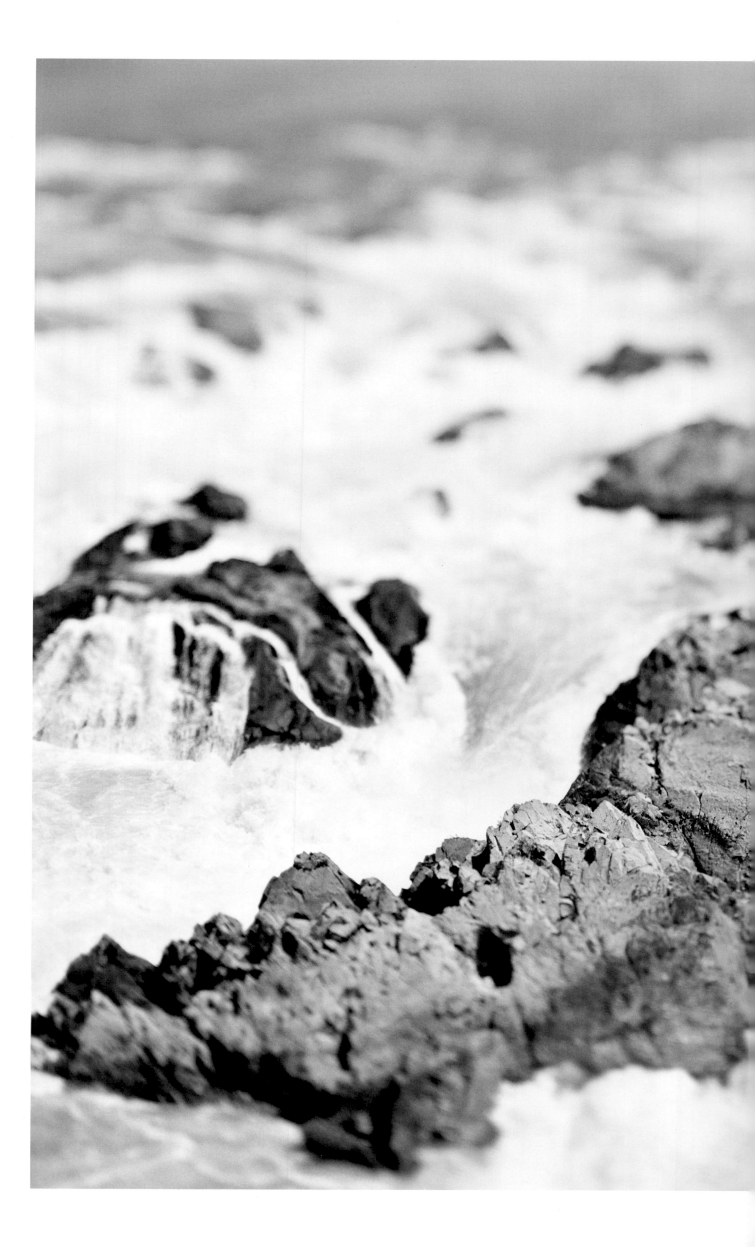

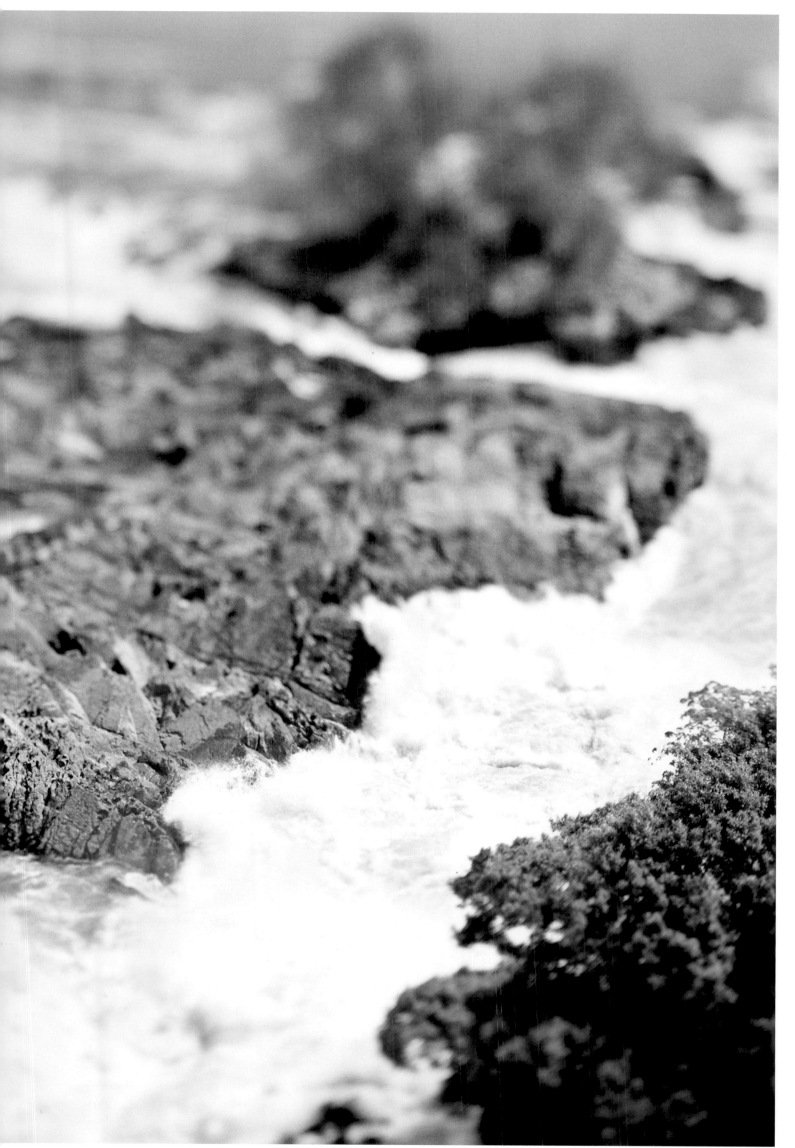

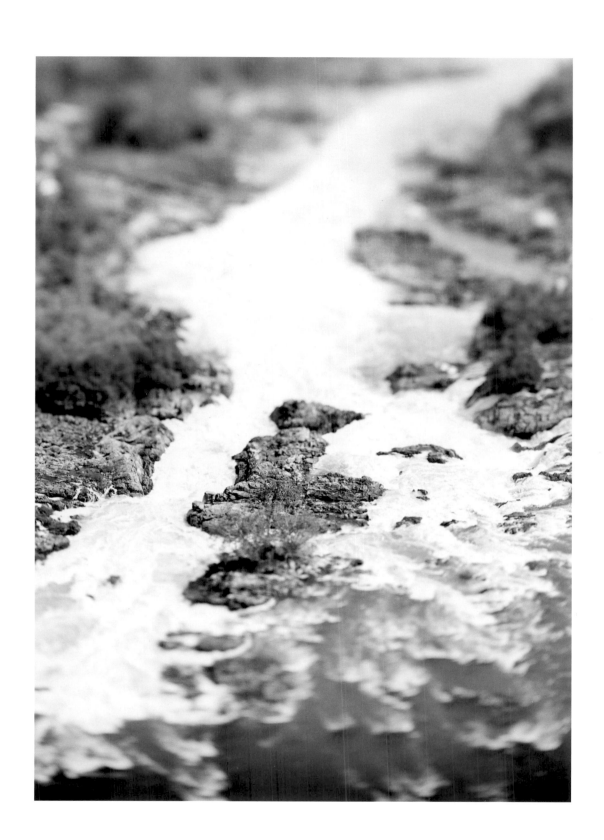

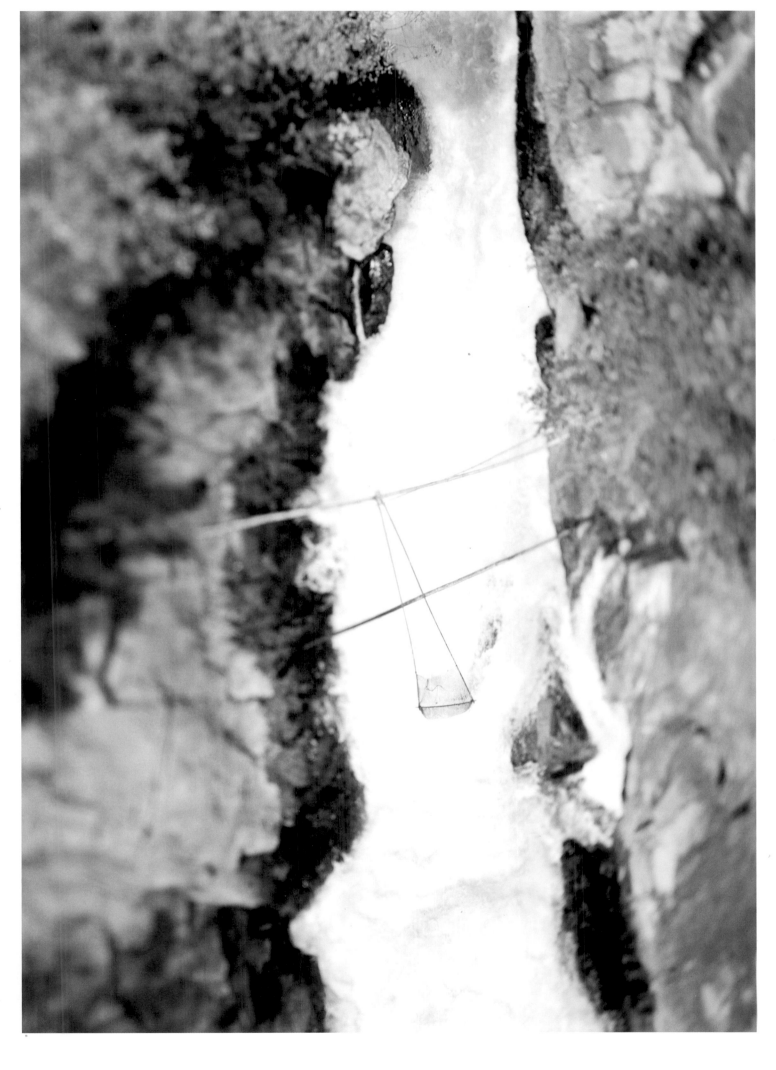

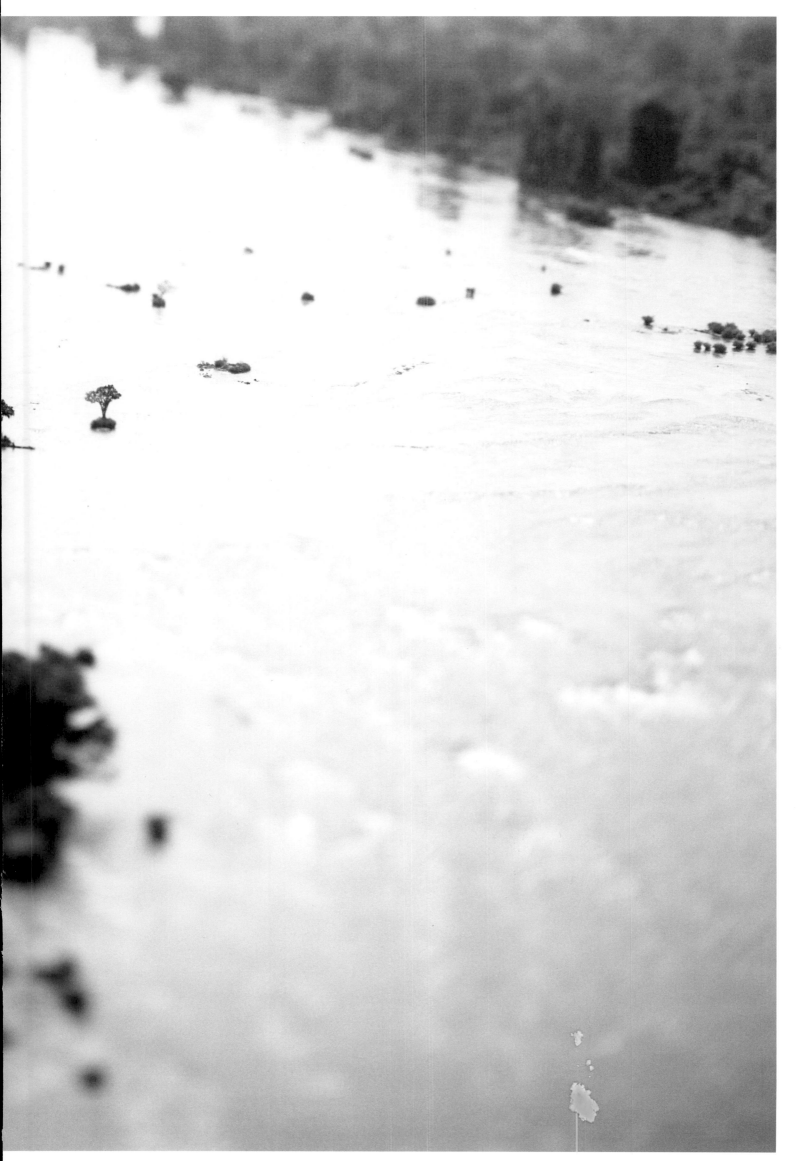

NIAGARA FALLS
Canada/USA

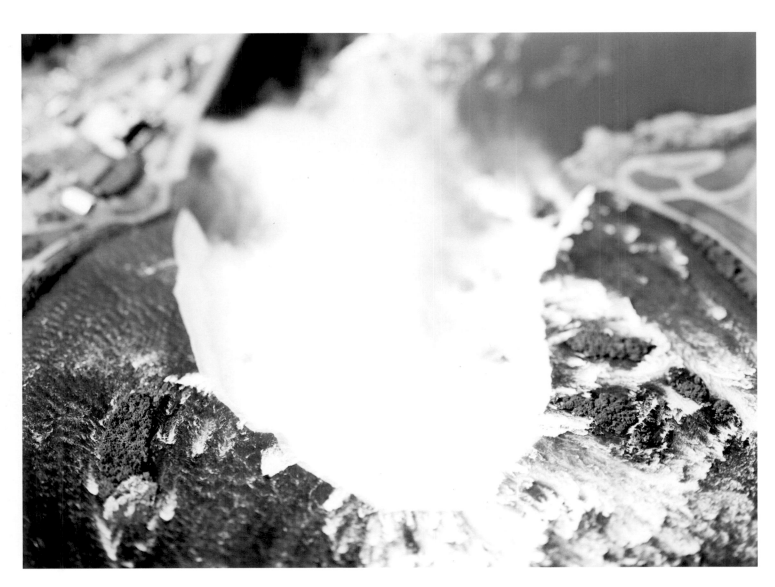

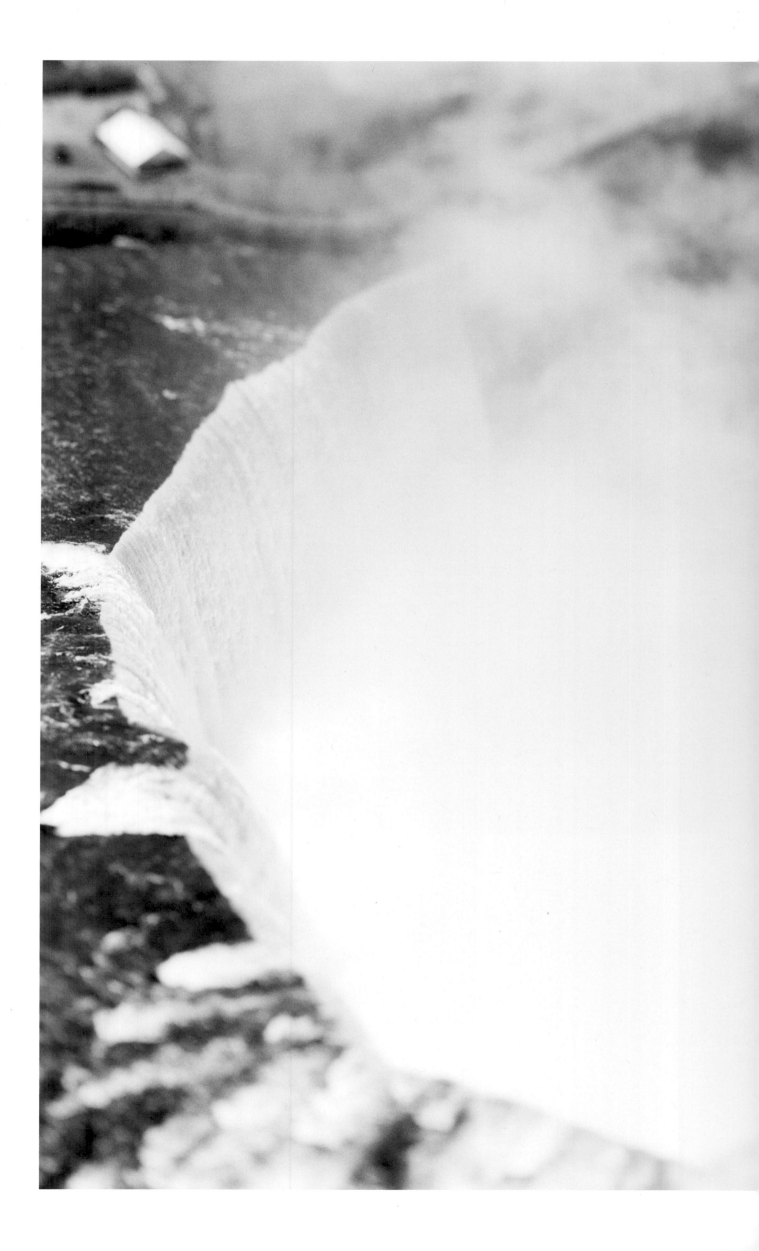

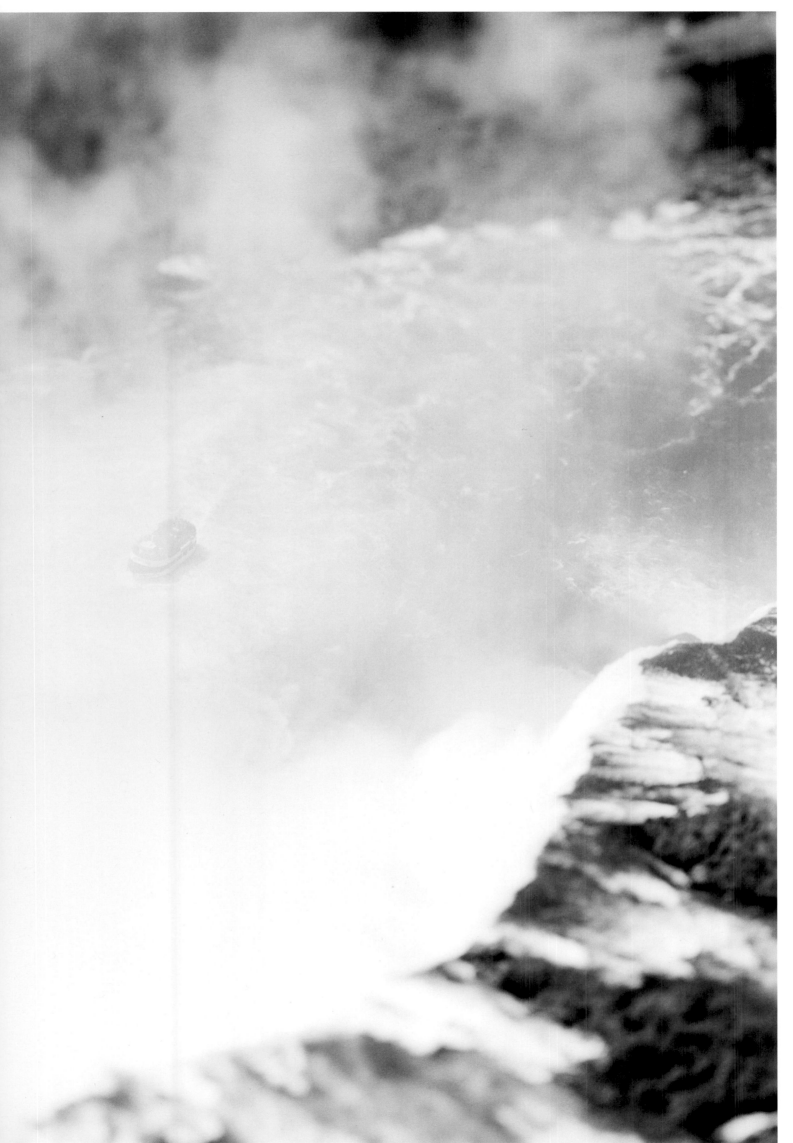

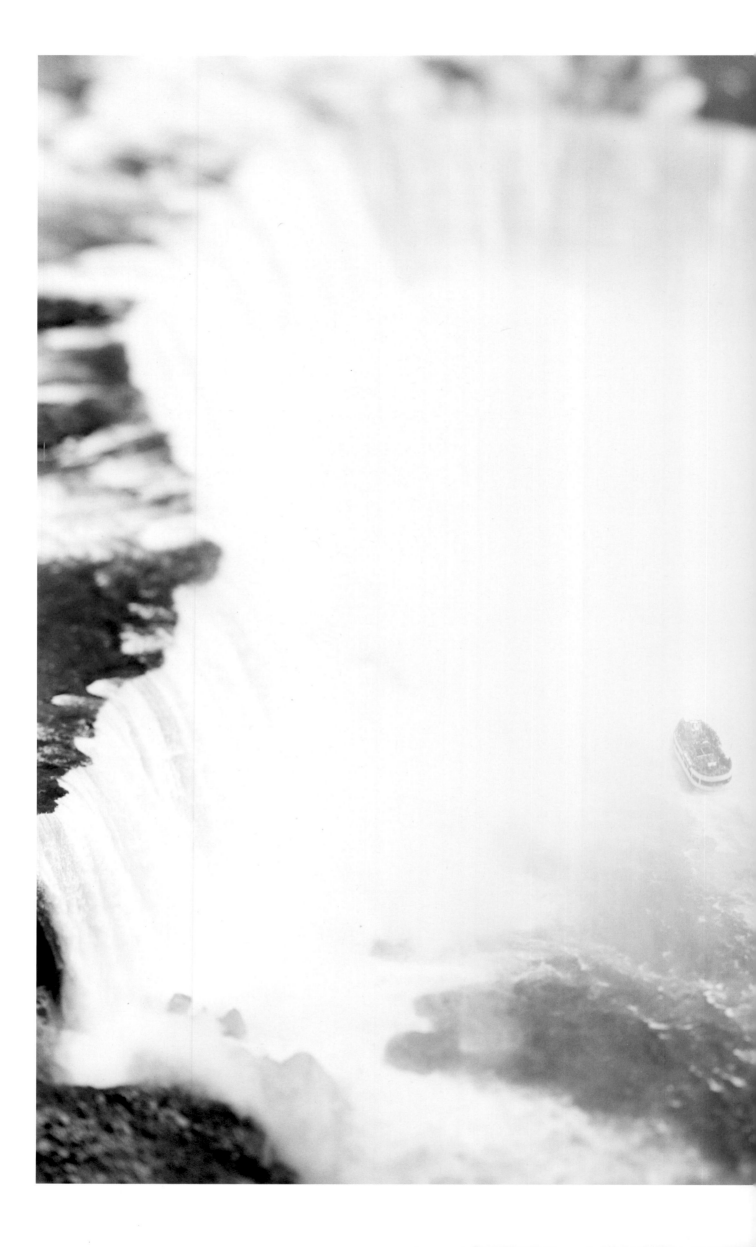

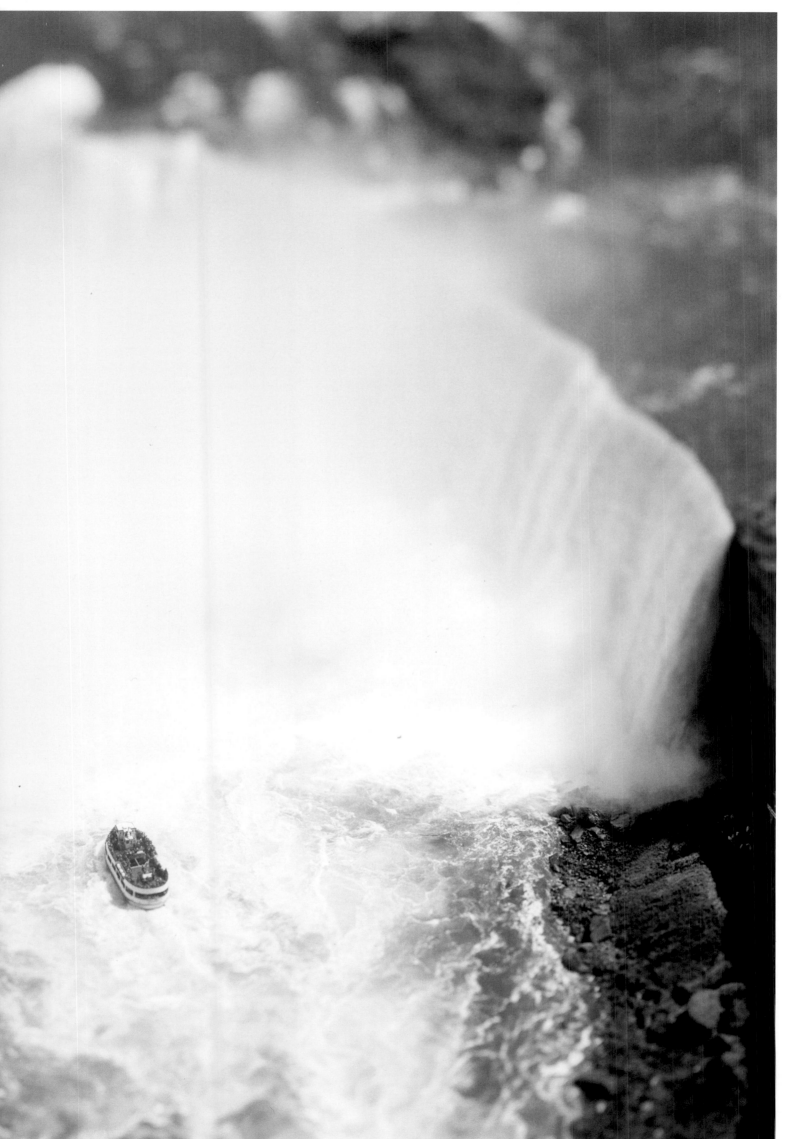

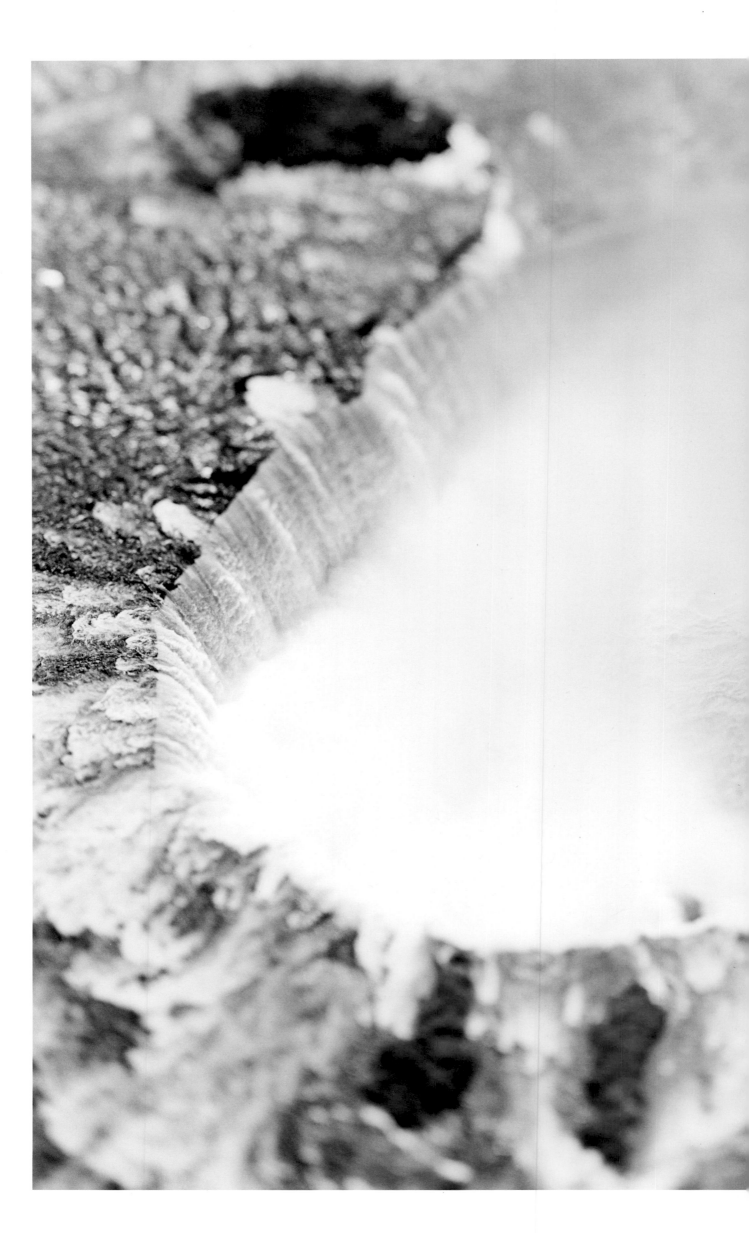

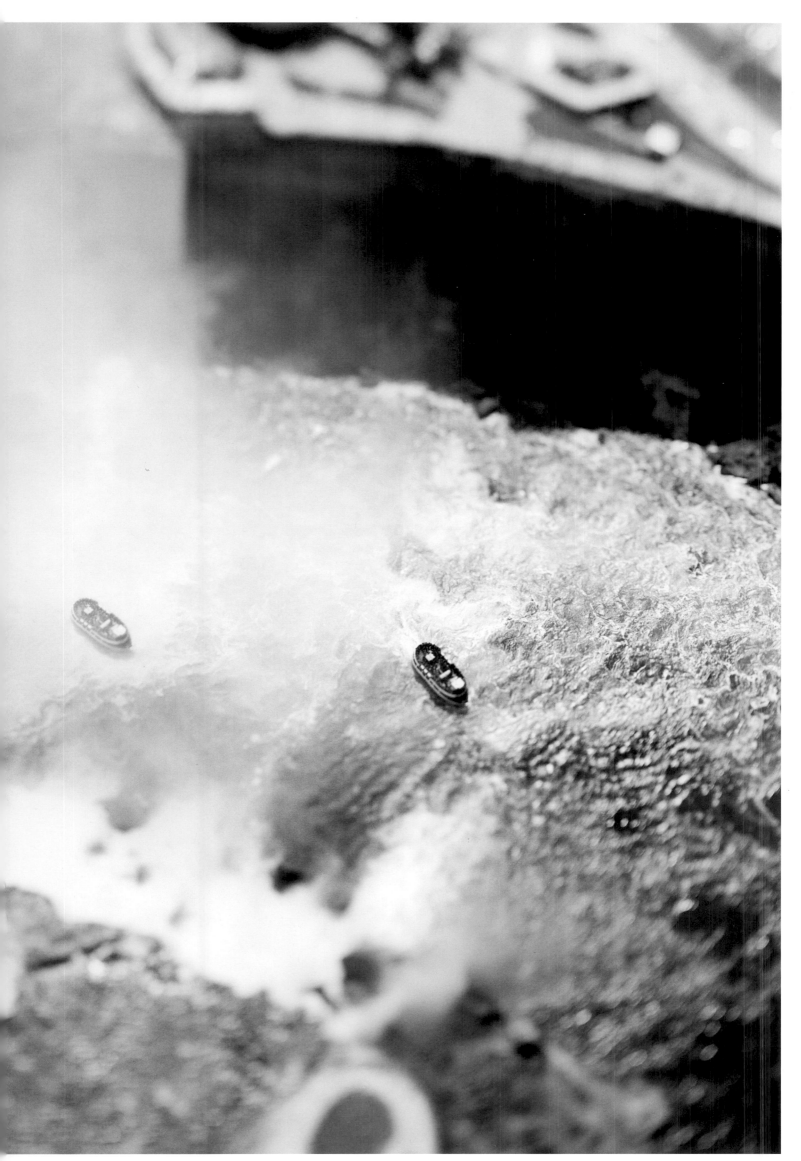

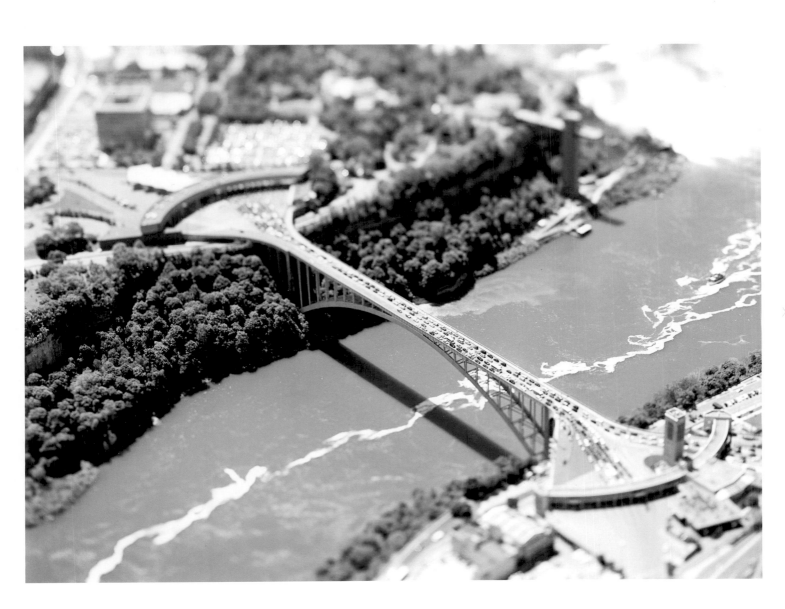

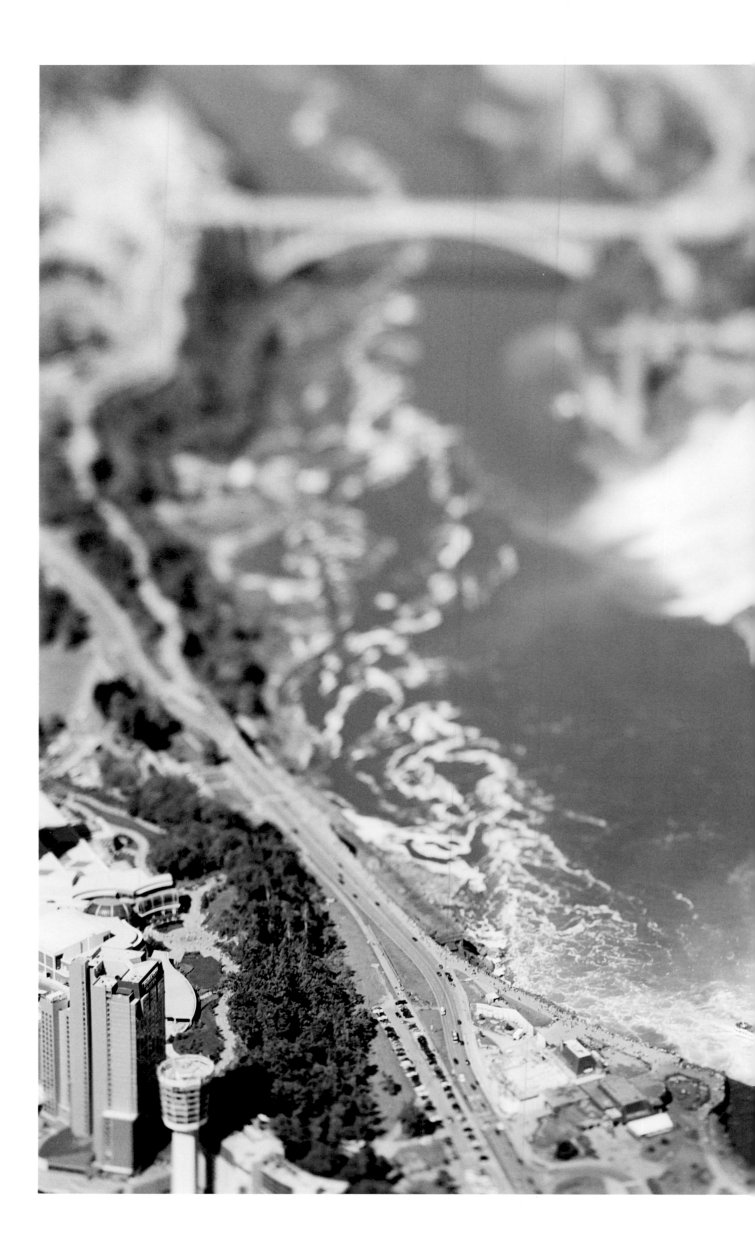

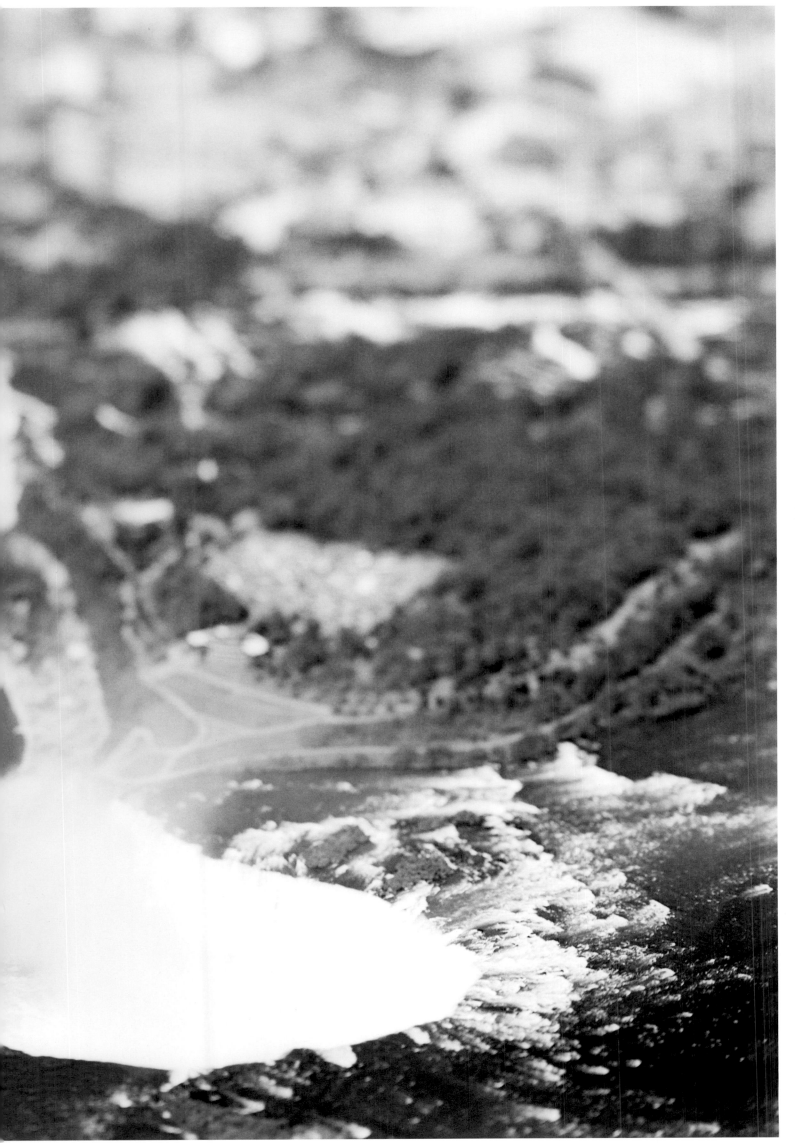

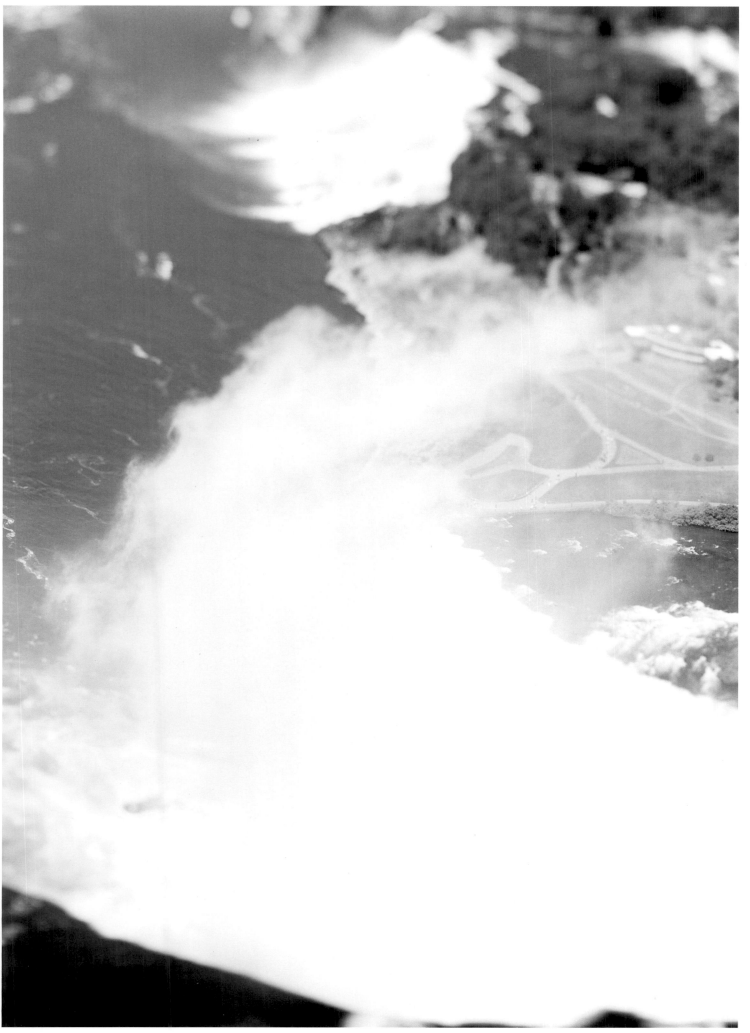

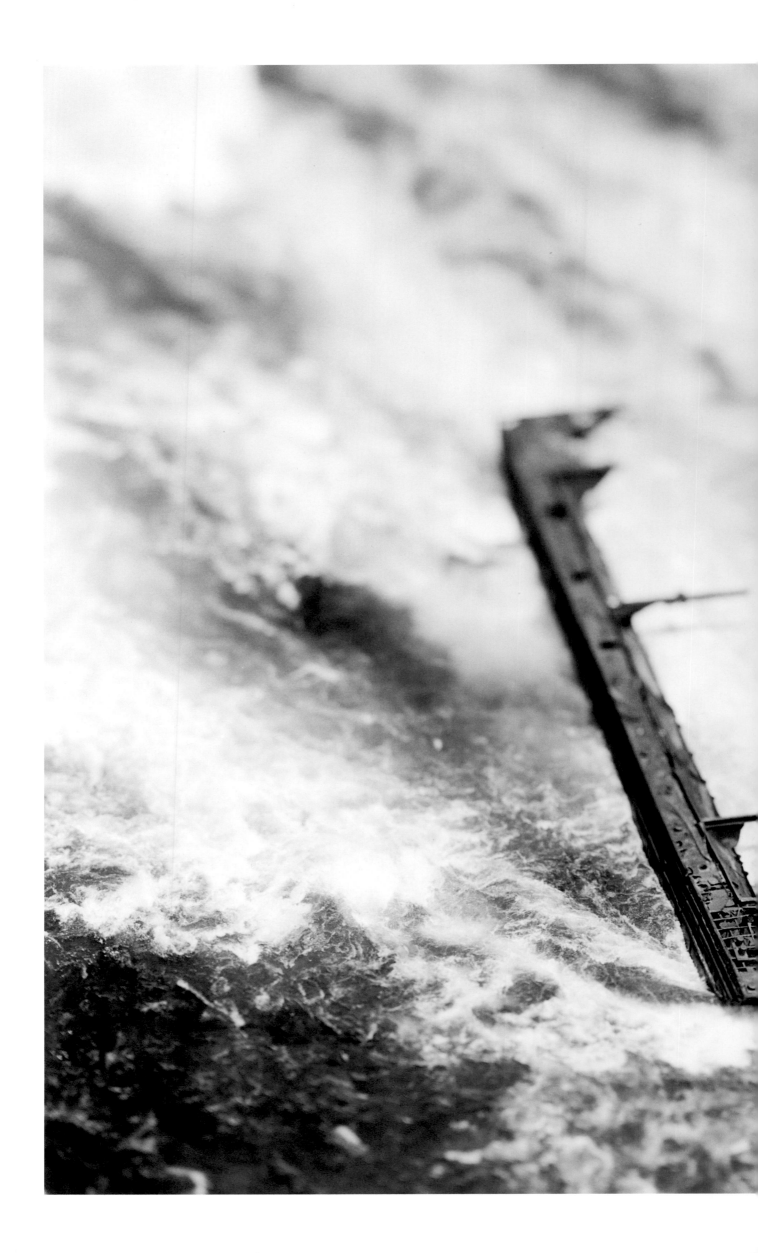

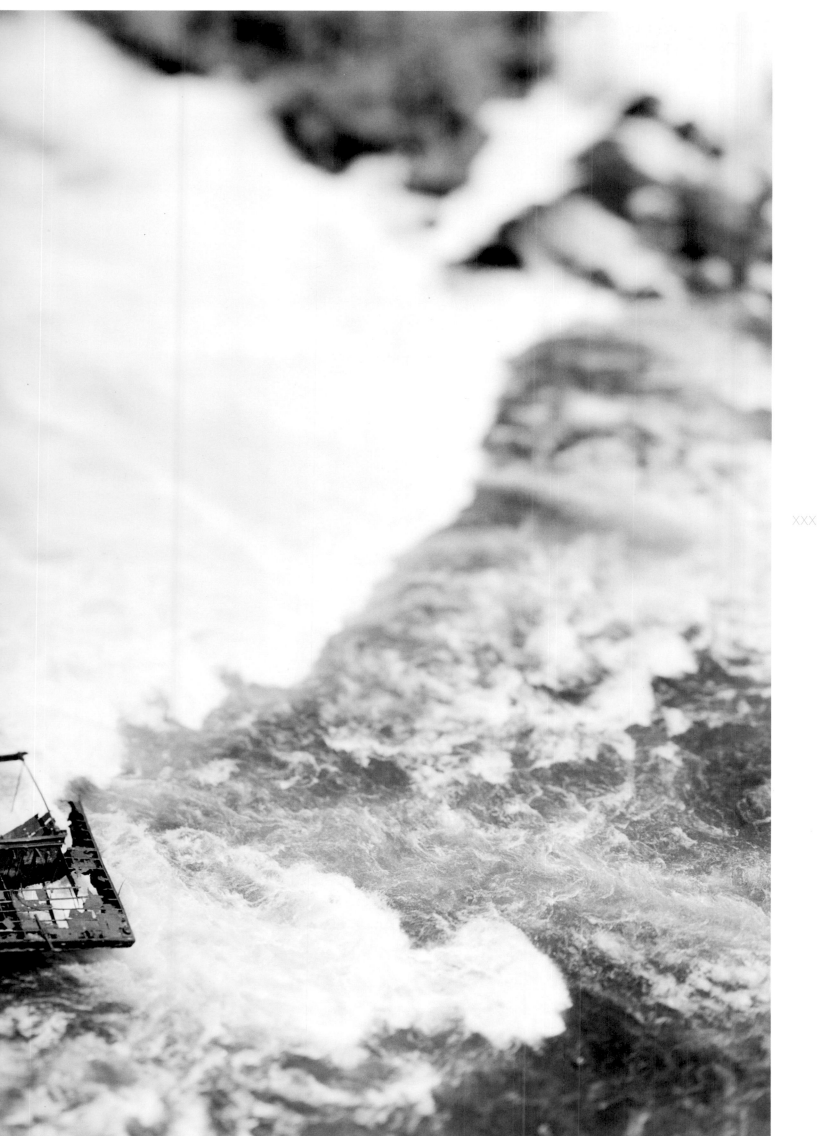

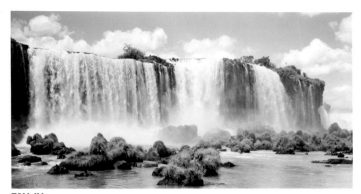

TAV. IV
TWP
Iguazu, Argentina/Brasil 2007
206x106 cm.

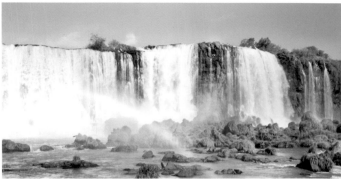

TAV. V
TWP
Iguazu, Argentina/Brasil 2007
206x106 cm.

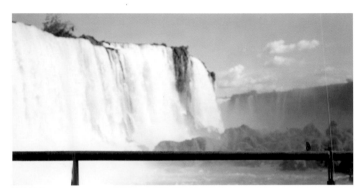

TAV. VI
TWP
Iguazu, Argentina/Brasil 2007
206x106 cm.

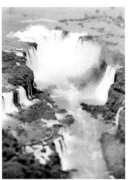

TAV. XVI
TWP
Iguazu,
Argentina/Brasil 2007
111x151 cm.

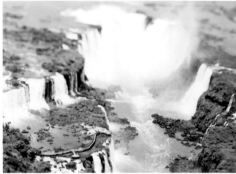

TAV. XVII
TWP
Iguazu, Argentina/Brasil 2007
151x111 cm.

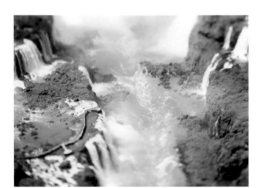

TAV. XVIII
TWP
Iguazu, Argentina/Brasil 2007
151x111 cm.

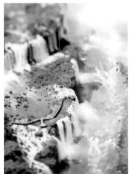

TAV. XIX
TWP
Iguazu,
Argentina/Brasil 2007
111x151 cm.

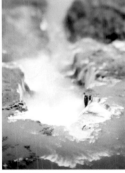

TAV. XX
TWP
Iguazu,
Argentina/Brasil 2007
111x151 cm.

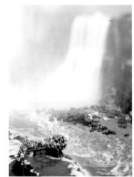

TAV. XXI
TWP
Iguazu,
Argentina/Brasil 2007
111x151 cm.

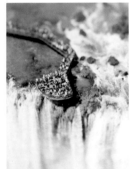

TAV. XXII
TWP
Iguazu,
Argentina/Brasil 2007
111x151 cm.

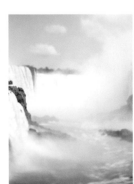

TAV. XXIII
TWP
Iguazu,
Argentina/Brasil 2007
111x151 cm.

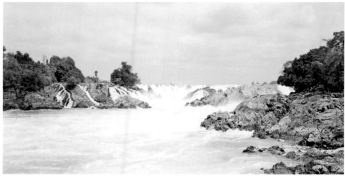

TAV. VII
TWP
Khone Papeng Falls, Laos/Cambodia 2007
206x106 cm.

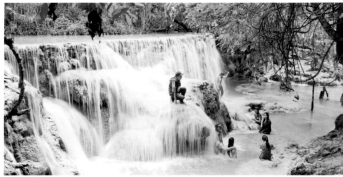

TAV. VIII
TWP
Khone Papeng Falls, Laos/Cambodia 2007
206x106 cm.

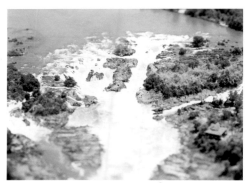

TAV. XXIV
TWP
Khone Papeng Falls, Laos/Cambodia 2007
151x111 cm.

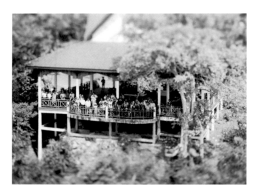

TAV. XXV
TWP
Khone Papeng Falls, Laos/Cambodia 2007
151x111 cm.

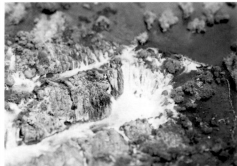

TAV. XXVI
TWP
Khone Papeng Falls, Laos/Cambodia 2007
151x111 cm.

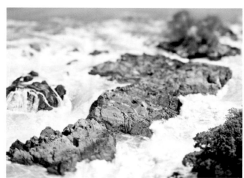

TAV. XXVII
TWP
Khone Papeng Falls, Laos/Cambodia 2007
151x111 cm.

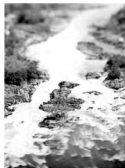

TAV. XXVIII
TWP
Khone Papeng Falls,
Laos/Cambodia 2007
111x151 cm.

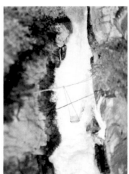

TAV. XXIX
TWP
Khone Papeng Falls,
Laos/Cambodia 2007
111x151 cm.

TAV. XXX
TWP
Khone Papeng Falls, Laos/Cambodia 2007
151x111 cm.

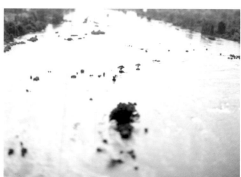

TAV. XXXI
TWP
Khone Papeng Falls, Laos/Cambodia 2007
151x111 cm.